浙江省高水平专业群建设项目系列教材

数字展陈技术及应用

主　编◎张　弛　田志武　刘晓杰

副主编◎吕玉龙　史清峰　夏宁宁　张林文君

参　编◎沈　飞　刘礼强　唐　银　许佳琴

　　　　潘玉艳　毕思华　朱　禧

U0360933

清华大学出版社
北京

内 容 简 介

本书共分 5 个项目,介绍了几种常见的数字展厅的制作方法,利用了几种常见的虚拟现实和场景呈现软件。有些较为简单易上手,如 720 云和 Cool360 等,有些涉及较深的 3ds Max 使用技巧和 Unity 使用技巧。本书是一本新形态教材,每个任务均包含实训,部分较难的实际操作指导配有微课资源和资源包。本书立足于使用手机即可浏览的虚拟展厅制作方案,所有技术均基于此前提展开,涉及的软件多为在线编辑器,大量的篇幅涉及利用 3ds Max 进行模型的优化,是基于目前的 VR 类硬件设备不足而展开的。

本书可作为应用型本科、高等职业院校艺术设计类专业的教学用书,也可作为相关企业的岗位培训和自学用书。

图书在版编目(CIP)数据

数字展陈技术及应用 / 张弛,田志武,刘晓杰主编 . —北京:清华大学出版社,2024.3
ISBN 978-7-302-65113-0

Ⅰ.①数… Ⅱ.①张…②田…③刘… Ⅲ.①数字技术—应用—陈列设计—研究 Ⅳ.① J525.2-39

中国国家版本馆 CIP 数据核字(2024)第 009396 号

责任编辑:徐永杰
封面设计:汉风唐韵
责任校对:王荣静
责任印制:刘海龙

出版发行:清华大学出版社
　　　网　　址:https://www.tup.com.cn,https://www.wqxuetang.com
　　　地　　址:北京清华大学学研大厦 A 座　　邮　编:100084
　　　社 总 机:010-83470000　　　　　　　邮　购:010-62786544
　　　投稿与读者服务:010-62776969,c-service@tup.tsinghua.edu.cn
　　　质量反馈:010-62772015,zhiliang@tup.tsinghua.edu.cn
印 装 者:三河市人民印务有限公司
经　　销:全国新华书店
开　　本:185mm×260mm　　印　张:13.5　　字　数:273 千字
版　　次:2024 年 5 月第 1 版　　印　次:2024 年 5 月第 1 次印刷
定　　价:69.80 元

产品编号:101742-01

前 言

　　在党的二十大对于职业教育发展精神的引导下，本书试图在推动职业教育人才培养质量的提升、提升职业教育适应性、凝聚职业教育高质量发展共识中不断尝试和探索。

　　同时，在当今数字化时代，展览展陈技术的应用越来越广泛，不仅改变了人们的认知方式，也深刻影响了各行各业的发展。基于虚拟现实技术的数字展陈技术为我们提供了更加丰富、多元化、直观的信息展陈手段，能够以更加生动、形象的方式呈现信息，从而让我们更好地理解、记忆和传递知识。

　　本书将全面介绍数字展陈技术的应用，涵盖数字图像处理、虚拟现实、增强现实、智能感知、人机交互等多个方面。通过本书的学习，读者将了解数字展陈技术的最新发展动态，以及这些技术在不同领域的应用案例，包括但不限于文化遗产保护、博物馆展览、城市规划设计、教育教学等。同时，本书还将深入探讨数字展陈技术的未来发展趋势，为读者提供有益的启示和思考。

　　本书旨在为读者提供一个系统性的学习平台，让他们能够全面、深入地了解数字展陈技术的原理、方法和应用，并在实践中灵活运用。我们相信，本书将对广大读者特别是数字展陈领域的从业者和研究者有积极的推动作用，为数字展陈技术的发展贡献自己的力量，推动数字化时代的发展进程。

　　最后，我要感谢参与本书编写的各位专家和作者，他们的经验和智慧使本书成为可能。特别感谢杭州万维镜像科技有限公司、北京讯驰视界科技有限公司，它们为本书提供了大量的素材和案例，并提供了软件平台。感谢济宁第一职业中等专业学校的毕思华老师对本书的大力帮助，特别感谢我院数字媒体艺术设计专业的俞静蕾、谢雨昕、吴旸、陈恬、郑依婷、李敏慧、戚嘉杰、章竣宇、胡雪妮同学为本书编写提供的帮助，竭诚希望广大读者对本书提出宝贵意见，以促使我们不断改进。由于时间和编者水平有限，书中的疏漏之处在所难免，敬请广大读者批评指正。

<div style="text-align: right">

张弛

2024 年 3 月

</div>

目 录

绪论
认识数字展陈技术

一、虚拟现实技术简介

虚拟现实（virtual reality，VR）是一种计算机技术，通过模拟虚拟环境，让用户身临其境地体验并与其进行交互。虚拟现实技术已经逐渐应用于游戏、教育、医疗等领域，并且其潜力还在不断被发掘和拓展。

作为一种互动的技术，虚拟现实技术可以提供更加沉浸式的体验。用户可以通过佩戴与使用 VR 头戴式显示器和手柄等设备，进入虚拟现实环境中，感受到视觉、听觉、触觉等多种感官刺激，从而获得更加真实的感受。通过虚拟现实技术，用户可以在虚拟环境中自由移动和互动，与虚拟环境中的物体互动、参与角色扮演游戏等，从而增强参与感和沉浸感。

虚拟现实技术已经在许多领域得到应用。在游戏领域，虚拟现实技术可以提供更加真实的游戏体验，使玩家可以更加沉浸地体验游戏中的场景和角色。在教育领域，虚拟现实技术可以为学生提供更加生动、直观的学习体验。例如，通过虚拟现实技术可以模拟实验室环境，让学生进行实验操作，提升学习效果。在医疗领域，虚拟现实技术可以用于病人的治疗和康复。例如，通过虚拟现实技术可以让病人在虚拟环境中进行训练，加快康复速度。

虚拟现实技术的未来发展也有着广阔的前景。随着硬件设备的不断升级和技术的不断拓展，虚拟现实技术的应用将会更加广泛。例如，虚拟现实技术可以用于远程办公、远程医疗等领域，可以让人们在虚拟环境中进行沟通和交流。同时，虚拟现实技术也可以用于工业制造等领域，通过模拟虚拟环境进行产品设计和制造。

虚拟现实技术虽然已经在多个领域得到应用，但是其发展仍然面临一些挑战和难点。其中，虚拟现实技术的成本和设备的复杂性是目前需要解决的主要问题。一些高端的虚拟现实设备昂贵，对于一些普通用户来说不太实用。另外，虚拟现实设备需要高效的图形处理和运算能力，这也对设备的硬件要求提出了挑战。此外，虚拟现实技术还需要解决感官沉浸的问题，如通过触觉等方式增强用户在虚拟环境中的体验感。

虚拟现实技术是一项具有广阔前景的技术，它的应用范围还在不断拓展。随着硬件设备的不断升级和技术的不断完善，虚拟现实技术将会为人们提供更加真实、沉浸的体验，并且对于多个领域的发展将会产生积极的促进作用。作为研究者，我们应该关注虚拟现实技术的最新进展和发展趋势，并不断探索其在不同领域中的应用，为人们创造更加美好的体验。

同时，我们还应该继续解决虚拟现实技术面临的挑战和难点，特别是硬件成本和设备复杂性的问题。这需要我们不断地进行技术研究和创新，探索更加高效、低成本的虚拟现实技术设备和算法。此外，我们还需要探索如何更好地结合人机交互技术和虚拟现实技术，增强用户的沉浸感和参与感，以及如何实现对虚拟环境的精细模拟和感官反馈。

在未来，虚拟现实技术还将会涉及更多的交叉领域研究，如机器学习、人工智能等，以实现更加智能、自主的虚拟现实环境。同时，虚拟现实技术也将会与其他技术相结合，如增强现实、混合现实等，以实现更加丰富、多样化的交互体验。

总之，虚拟现实技术是一项颇具挑战性和前景的技术，其应用范围和潜力还有待发掘和拓展。作为研究者，我们需要保持对虚拟现实技术的关注和探索，不断推动虚拟现实技术的发展和应用，为人们创造更加丰富、真实、沉浸的体验。

二、数字展陈技术简介

数字展陈技术是指利用计算机图形学、虚拟现实技术、多媒体技术等手段，将现实世界的展陈内容以虚拟形式呈现出来，为用户提供沉浸式的展陈体验。它主要包括以下几个方面的技术。

（1）三维建模：通过数字化手段对展陈内容进行建模，生成三维模型，为后续的虚拟展陈提供基础。

（2）虚拟现实：通过头戴式显示器、手柄等设备，使用户置身于虚拟环境中，实现沉浸式的展陈体验。

（3）多媒体：将音频、视频、动画等多种媒体元素结合起来，为用户提供更加丰富的展陈体验。

（4）云计算：通过云计算技术，将展陈内容存储于云端，用户可以通过网络访问展陈内容，随时随地进行展陈。

数字展陈技术在实际应用中具有广泛的应用价值，它可以应用于博物馆、展览馆、艺术馆、商业展陈等领域。通过数字展陈技术，用户可以更加直观、深入地了解展陈内容，同时也可以为展陈方提供更加灵活、便捷的展陈方式。

三、数字展陈技术的困难与挑战

数字展陈技术的发展和应用面临一些挑战和困难，主要包括以下几个方面。

（1）硬件设备的限制：虚拟展陈技术需要使用大量的硬件设备，如高性能计算机、头戴式显示器、手柄等，而这些设备的价格很高，对于普通用户来说比较难以承担。

（2）软件系统的复杂性：虚拟展陈技术需要使用大量的软件系统，如三维建模软件、虚拟现实软件、多媒体软件等，这些软件的学习和使用需要具备一定的专业知识和技能。

（3）虚拟环境的创建和维护难度大：虚拟展陈技术需要创建和维护复杂的虚拟环境，这需要设计师和技术人员具备高超的技能与专业知识。

（4）虚拟展陈体验的真实性问题：虚拟展陈技术需要提供给用户真实的沉浸式展陈体验，但是由于技术的限制，虚拟展陈的真实性和真实感仍然存在一定的缺陷。

（5）相关法律法规的缺乏：虚拟展陈技术的发展和应用需要与相关法律法规进行配合，当前相关法律法规的缺乏也给虚拟展陈技术的应用带来了一定的困难。

四、关于本书的一些说明

本书的撰写立足于现阶段虚拟现实的实际痛点——硬件设备的限制。面对 VR 眼镜普及率较低的问题，本书立足于可以在手机端展陈的虚拟现实技术如何实现而撰写。其中除使用在线编辑器外，本书较大篇幅用于介绍模型的优化。此类优化均以在较小的硬件需求下满足功能使用为前提展开。

作为教材编者，我们尽可能提供一些应对困难的方法和建议，帮助读者更好地理解虚拟展陈技术，并促进虚拟展陈技术的发展和应用。

我们将会着重介绍基于目前硬件环境，虚拟展陈技术的相关原理、实现方法、应用场景制作等方面的知识，同时也将介绍虚拟展陈技术在实践中的应用案例，帮助读者深入了解虚拟展陈技术的实际应用和发展趋势。

项目 1
全景图像类的数字展厅制作

导语

你做好准备了吗？

本项目介绍如何拍摄全景照片，如何把三维模型渲染成全景图，并且把全景照片、三维全景图制作成在线的数字展厅。

项目导引

学习目标	1. 全景图数字展厅制作的策略和思路； 2. 全景图数字展厅制作的准备； 3. 基于三维模型的全景图制作； 4. 基于实景拍照的全景图制作（全景相机、全景图拼接）； 5. 一键生成全景图，全景图的平台导入； 6. 展陈素材的处理（音视频等）； 7. 展陈内容的植入； 8. 全景图数字展厅的测试与发布
训练项目	1. 全景图片制作（拍摄）； 2. 全景图片制作（建模渲染）； 3. 全景图展厅合成

建议学时：20 学时。

拍摄设备：高像素手机、数码相机、全景相机。

辅助设备：云台、三脚架。

使用软件：谷歌相机 App、小红屋 App、720 云。

外景拍摄示意 1-1

内景拍摄示意 1-2

如何使用 720 云制作全景 1-3

项目 1 用素材

全景图数字展厅制作的策略和思路

使用全景照片制作数字展厅是一种较为简单、实用的数字展陈技术。下面是一些制作数字展厅的策略和思路。

（1）选择适合的场景和拍摄设备：在选择场景和拍摄设备时，要考虑场景的特点和拍摄设备的适用性。例如，对于需要展陈室内场景的数字展厅，可以选择使用全景相机或者通过拍摄多张照片后拼接成全景照片的方式进行拍摄。

（2）保证照片质量：制作数字展厅的关键在于照片的质量。为了保证照片质量，需要在拍摄时注意光线、色彩、清晰度等因素，并对照片进行适当的后期处理。

（3）选择适合的展陈平台：制作数字展厅需要选择适合的展陈平台。目前，市面上有很多数字展陈平台，如 720 云全景展陈平台、Cool360 虚拟现实展陈平台等。可以根据数字展厅的特点和目的选择适合的展陈平台。

（4）制作数字展厅的布局和内容：制作数字展厅需要考虑数字展厅的布局和内容。例如，可以按照时间顺序或主题分类的方式展陈数字展厅的内容。同时，数字展厅中的内容要与展厅的主题和目的相一致，能够引起观众的兴趣和共鸣。

（5）增强交互性和体验性：为了增强数字展厅的交互性和体验性，可以增加一些交互元素，如音频、视频、文字描述等。同时，也可以将数字展厅与实体展览结合，增强观众的参与感和体验感。

总之，制作数字展厅需要根据数字展厅的特点和目的选择适合的场景、拍摄设备、展陈平台，并注意照片的质量、数字展厅的布局和内容，增强交互性和体验性等方面。通过科学的策略和思路，可以制作出高质量、富有吸引力的数字展厅，达到展陈效果的最大化。

任务 1-1　基于实景拍摄的全景图制作

 知识目标

1. 了解全景拍摄的基本流程。
2. 熟悉全景拍摄的基本技巧。
3. 掌握全景拍摄的方法。

 技能目标

1. 提升学生对单反相机的应用能力。
2. 提高学生设计思维、独立思考的能力。
3. 深化学生全景拍摄的能力。

 思政目标

1. 培养学生正确的世界观、人生观和价值观，提高思想道德水平。
2. 培养学生的自主学习能力和批判思维能力，提高学生的逻辑思维和表达能力。

 相关知识

全景摄影是一种捕捉一系列图像，然后将它们合成一个大的、无缝的全景图像的技术。这种技术可以让你在一张图像中呈现出整个场景，使观看者获得全景视野。

一、全景摄影的类型

全景摄影有两种类型：球形全景和立方体全景。球形全景是将多个图像合成一个球体形状的全景图像，而立方体全景是将多个图像合成一个立方体形状的全景图像。

二、全景摄影的拍摄设备

拍摄全景图像需要一些特殊的设备，如全景相机、鱼眼镜头、三脚架等。全景相机是一种具有广角镜头和自动拍摄功能的相机，可以自动拍摄一系列图像。鱼眼镜头则可以捕捉更宽广的视野，能够在更短的时间内拍摄更多的图像。

三、全景摄影的后期处理

在将多张图像合成一个全景图像之前，需要进行一些后期处理，如对每张图像进行色彩校正和对齐处理。合成后的全景图像可能还需要进行裁剪和调整，以获得最佳的效果。

四、全景摄影的应用

全景摄影广泛应用于旅游、房地产、景点介绍等领域。通过全景图像，观众可以以全新的方式浏览场景，更好地了解他们想要的物品或想要去的地方。

五、全景摄影技术要点

全景摄影是一种通过特殊技术将整个场景拍摄下来的摄影方式，常用于制作全景照片、全景视频、虚拟旅游等。

镜头：全景摄影需要使用广角镜头或鱼眼镜头，以便获得更广阔的拍摄视野。

重心：拍摄全景照片时需要保持相机的重心不变，以免在后期拼接时出现误差。

重叠区域：为了方便后期拼接，全景摄影需要在相邻的两张照片之间留下一定的重叠区域，通常为 20% ~ 30%。

拍摄方式：全景摄影可以采用手持或架设三脚架的方式进行拍摄，手持需要注意稳定性，而架设三脚架则需要保证平稳度。

拍摄顺序：全景摄影需要按照一定的顺序拍摄，通常是从左到右、从上到下，以便后期拼接。

拼接软件：全景摄影的照片需要通过专业的拼接软件进行处理，如 PTGui、Hugin 等。这些软件可以自动识别重叠区域，对照片进行精细拼接，从而制作出无缝的全景照片。

出图格式：全景照片可以输出为 .JPEG、.TIFF、.PSD 等格式，一些软件还支持输出为交互式虚拟旅游的 .HTML5 格式。

全景摄影需要掌握的技术和细节很多，需要不断练习和尝试，才能获得更好的效果。

 实训项目

手机相机全景拍摄

利用谷歌相机进行手机全景图拍摄。

谷歌相机提供 Photo Sphere 模式、镜头模糊模式、全景模式等多种拍照模式，能够拍摄出高分辨率的全景照片，我们需要用到的是宽高 2∶1 的全景照片。

操作步骤：

步骤 1：在手机界面打开已经安装好的谷歌相机，如图 1-1 所示。

步骤 2：在谷歌相机摄像界面右下角单击"模式"按钮，如图 1-2 所示。

步骤 3：选择屏幕右侧"全景照片"，如图 1-3 所示。

步骤 4：将镜头对准拍摄场景的中心，调整距离，如图 1-4 所示。

步骤 5：单击下方拍摄按钮开始拍摄，如图 1-5 所示。

步骤 6：根据相机的圆圈提示调整手机角度，如图 1-6 所示。

图 1-1　　　　　　　　　　　　图 1-2

图 1-3　　　　　　　　　　　　图 1-4

步骤 7：拍摄完成所有圆圈提示，单击中间按钮结束拍摄，如图 1-7 所示。

步骤 8：得到全景照片，如图 1-8 所示。

步骤 9：将拍摄的图片在 PhotoShop（PS）中打开，修改图像大小为 8 000：
4 000，保存图像，如图 1-9 所示。

图 1-5 图 1-6

图 1-7

图 1-8

图 1-9

 技能训练表

完成以上步骤后，进行实训，手机相机全景拍摄技能训练表见表 1–1。

表 1–1　手机相机全景拍摄技能训练表

学生姓名		学号		班级	
课程名称		实训地点			
实训项目名称	手机相机全景拍摄	实训时间			
实训目的： 掌握手机相机全景拍摄的方法和技巧。					
实训要求： 1. 2. 3.					
实训截图过程：					
实训体会与总结：					
成绩评定		指导老师			

任务 1-2　全景相片的拍摄实训

知识目标

1. 了解摄像器材的使用。
2. 了解不同情境下的拍摄。

技能目标

1. 能使用摄像器材进行全景图拍摄。
2. 能利用软件完成全景图的制作。

思政目标

1. 增强学生的团结协作能力。
2. 培养学生的工匠精神。

相关知识

单反相机是一个以图像质量为主的摄像设备，因此需要电脑合成才能保证照片的质量，单反相机基本需要拍摄 6 张照片，然后通过电脑软件合成全景需要的一张照片，即宽、高 2∶1 的照片。

实训项目

步骤 1：准备一台单反相机，如图 1-10 所示。

步骤 2：将相机放在三脚架上，以稳定相机，拍摄精准的照片，如图 1-11 所示。

步骤 3：拍摄第一张照片时，根据光照条件调整快门速度、光圈、ISO 等参数（在拍摄其他照片时不改变参数，防止照片之间光亮度不同使全景照合成时出现明暗不一的情况），如图 1-12 所示。

步骤 4：完成第一张照片拍摄后，在不改变三脚架位置的情况下，调整相机角度，同时保证第二张照片与第一张照片中场景内容保持 40% 的重合度。以此类推，完成其余照片的拍摄，如图 1-13 所示。

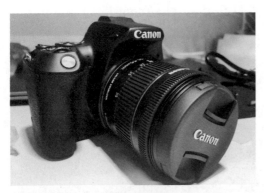

图 1-10

图 1-12

图 1-11

图 1-13

步骤 5：保存拍摄完成的照片，在 PS 中打开，单击屏幕左上角菜单栏的"图像"，单击"图像大小"（快捷键为 Alt+Ctrl+I），修改每张图片大小一致，如图 1-14 所示。

步骤 6：重新保存每张图片，重命名为 1.jpg、2.jpg 等，方便操作，如图 1-15 所示。

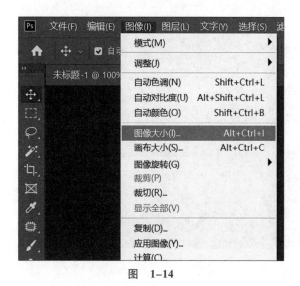

图　1-14

图　1-15

步骤 7：打开 PS 软件，在屏幕左上角单击"文件"，找到"自动"后，单击"Photomerge"，如图 1-16 所示。

步骤 8：在屏幕左侧选择球面（用于制作 360° 全景照片），右侧单击"浏览"导入图片，如图 1-17 所示。

图　1-16

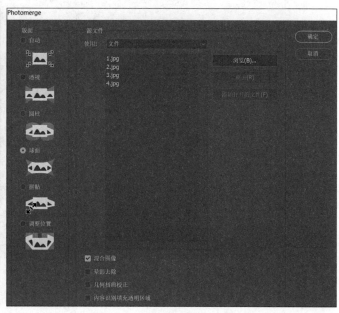

图　1-17

步骤9：保存合成图像后，更改图像大小比例为 2 ：1，图中改为 8 000 ：4 000，单击"确定"按钮，如图 1-18 所示。

步骤10：运用所学 PS 知识对全景图片进行细化，如调节亮度等，如图 1-19 所示。

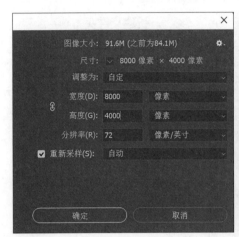

图　1-18

图　1-19

步骤11：修改后案例如图 1-20 所示。

图　1-20

步骤12：保存修改后的全景图片用于之后的场景，如图 1-21 所示。

图　1–21

技能训练表

完成以上步骤后，进行实训，单反相机全景拍摄技能训练表见表 1–2。

表 1–2　单反相机全景拍摄技能训练表

学生姓名		学号		班级	
课程名称			实训地点		
实训项目名称	单反相机全景拍摄		实训时间		
实训目的： 掌握单反相机全景拍摄的方法和技巧。					
实训要求： 1. 2. 3.					
实训截图过程：					
实训体会与总结：					
成绩评定			指导老师		

15

任务 1–3　利用 App 完成全景图的制作与发布

 知识目标

了解如何使用手机 App 制作全景图。

 技能目标

能使用小红屋 App 制作全景图。

 思政目标

1. 增强学生的实践能力。
2. 培养学生与时俱进的精神。

 相关知识

近年来，手机 App 在设计中起到了四两拨千斤的作用。App 展现出的高集成度的优化与交互处理能力，是设计的强大助力，利用案例中所示的小红屋 App，可以快速地完成全景图的制作。

连接并调整全景相机、拍摄全景照片及上传 720 云。

 实训项目

步骤 1：打开手机 Wi-Fi，连接相机 Wi-Fi，如图 1–22 所示。

步骤 2：手机内搜索小红屋 App（不同的全景相机界面可能不同，但都大同小异），如图 1–23 所示。

图　1–22

图　1–23

步骤 3：单击软件中央下方拍摄按钮，如图 1-24 所示。

步骤 4：进入拍摄准备画面，单击右下方的设置按钮，如图 1-25 所示。

步骤 5：在"补地 LOGO"中"设置全景图片的补地 LOGO"，以达到遮盖三脚架的效果，同时关闭"相机音效"保证续航，如图 1-26 所示。

图 1-24 图 1-25 图 1-26

步骤 6：设置完毕后，人出镜，单击拍摄按钮，相机复位过程中不可操作，如图 1-27 所示，过程中相机会进行自动测光，如图 1-28 所示，无须手工设置。

图 1-27 图 1-28

步骤 7：相机拍摄将以 4 张画面拼合而成，如图 1-29 所示，过程中会提示拍摄范围在拍摄按钮内，如图 1-30 所示。

图 1-29 图 1-30

步骤 8：在此过程中，我们发现画面有亮度不同的情况，如图 1-31 所示。

步骤 9：拍摄完毕后，拍摄按钮左侧会出现全景照片文件夹，如图 1-32 所示。

图 1-31 图 1-32

步骤 10：将其下载到手机内，单击"下载"后将出现下载进度，如图 1-33 所示。

步骤 11：单击下载完成的照片即可预览全景效果，如图 1-34 所示。

图 1-33 图 1-34

步骤 12：注册 720 云，使用微信登录，如图 1-35 所示。

步骤 13：单击"开始创作"→"720 漫游 2.0"，如图 1-36 所示。

图 1-35

图 1-36

步骤 14：选择"从本地文件添加"→"全景图片"。如果已经上传场景，则选择"从素材库添加"，如图 1-37 所示。

图 1-37

步骤 15：选择"上传但不打水印"，以保证浏览体验，如图 1-38 所示。

步骤 16：选择瓦当博物馆门厅、瓦当博物馆入口两张图片，如图 1-39 所示。如场景不合格，需要重新处理图片时，则无须再次在网页内修订场景名字。

图 1-38

图 1-39

步骤 17：图片上传完毕后需要一定的时间等待才制作完成，如图 1-40 所示。

图　1-40

步骤 18：设置作品信息，单击"创建作品"按钮，如图 1-41 所示。

步骤 19：单击"编辑作品"按钮，创建图片、视频、音乐链接，如图 1-42 所示。

步骤 20：按住鼠标左键不放，拖动场景前后移动，调整场景顺序，如图 1-43 所示。

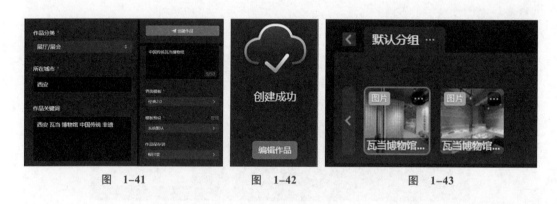

图　1-41　　　　　　　图　1-42　　　　　　　图　1-43

步骤 21：单击左侧"视角"，按住鼠标左键不放，拖动画面进行视角设置。单击"把当前视角设为初始视角"，如图 1-44 所示。

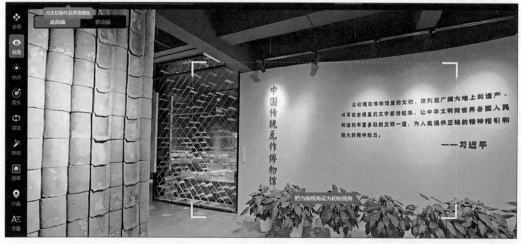

图　1-44

步骤 22：单击左侧"热点"，如图 1-45 所示。

步骤 23：右侧会出现"添加热点"按钮，最多只能添加 300 个热点，单击"添加热点"按钮，如图 1-46 所示。

步骤 24：单击"场景切换"，如图 1-47 所示。

图 1-45 图 1-46 图 1-47

提示：热点类型有很多，应用最多的是场景切换、图文、音频及视频。

步骤 25：图标设置中可以设置图标为图片等类型，如图 1-48 所示。

步骤 26：上传处理过的图片，并进行缩放，还可跟随画面同步缩放，如图 1-49 所示。

图 1-48 图 1-49

步骤 27：设置场景、标题，即可实现场景跳转。单击"完成设置"按钮，如图 1-50 所示。

步骤 28：单击网页左侧"沙盘"，如图 1-51 所示。

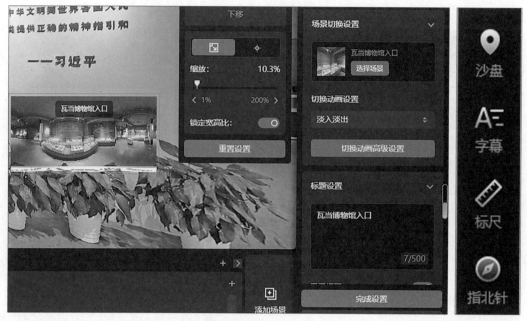

图 1-50　　　　　　　　　　　　　　　　　图 1-51

步骤 29：单击右侧"添加沙盘"按钮，如图 1-52 所示。

步骤 30：单击"去创建沙盘"，如图 1-53 所示。

步骤 31：单击"创建沙盘"，如图 1-54 所示。

图 1-52　　　　　　　　　　　图 1-53　　　　　　　　　图 1-54

步骤 32：单击"选择自定义图片"按钮，如图 1-55 所示。

步骤 33：上传图片，单击左侧设置指北针→"完成设置"，如图 1-56 所示。

步骤 34：单击"添加标记点"→"批量添加"→"选择全部场景"→"添加"，如图 1-57 所示。

步骤 35：单击"完成设置"按钮，如图 1-58 所示。

图 1-55　　　　　　　　图 1-56　　　　　　　　图 1-57

图 1-58

步骤 36：拖动各自代表的小点到合适位置，如图 1-59 所示。

图 1-59

步骤 37：设置方向，完成设置，如图 1-60 所示。

图 1-60

23

步骤38：单击"保存"及中央上方的"基础设置"，继续编辑网页，如图1-61所示。

步骤39：选择第二个场景，继续"添加热点"，单击"热点类型"→"图文热点"→"系统图标"等，进行"图文热点"设置，如图1-62所示。

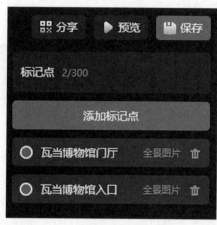

图 1-61

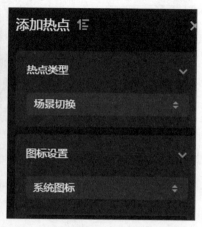

图 1-62

提示：左侧的音乐和导览是总体用的，右侧的热点内音乐或视频播放的时候会自动暂停场景音乐及导览语音。

步骤40：设置内容如图1-63所示，单击"完成设置"，单击右上角"保存"按钮。

步骤41：单击"预览"，如图1-64所示。

图 1-63

图 1-64

步骤42：单击创建好的图文热点，会弹出刚才创建的内容，如图1-65所示。

图　1-65

步骤43：在图示位置创建前后两个场景的"场景跳转"，单击右上角的"保存"，如图1-66所示。

图　1-66

提示：每个场景都需考虑到前后场景的跳转。

步骤44：制作好的720全景链接：

https://www.720yun.com/my/edit/tour/48bjOr4a5n3/main/hotspot.

 经验分享

全景摄影是一种将整个场景或环境的图像捕捉下来的技术。在全景摄影中，相机通常需要进行多次拍摄，然后使用软件将这些图像拼接起来，以创建一个完整的全景图像。

以下是一些关于全景摄影的常见问题。

全景摄影有哪些类型？

全景摄影有多种类型，包括平面全景、球形全景、柱状全景和圆柱形全景等。不同类型的全景摄影使用的设备和技术略有不同。

用什么设备进行全景摄影？

全景摄影通常需要使用特殊设备，如全景相机、特殊镜头或附加设备，如全景云台。当然，也可以使用普通相机，并通过多次拍摄来拼接成全景图像。

全景摄影需要哪些软件？

全景摄影通常需要使用特殊的软件来拼接图像。这些软件包括PTGui、Hugin、AutoPano等。此外，也有一些在线全景拼接工具可供使用，如360度全景、普通全景等。

全景摄影有什么应用？

全景摄影的应用范围很广，包括虚拟现实、游戏开发、建筑和房地产、旅游等领域。全景图像也可以用于展陈产品、景观、博物馆等，提升用户体验。

如何拍摄全景图像？

要拍摄一个完整的全景图像，需要在一个固定的点上拍摄多张图像，并保持相机位置不变。一般来说，相机要水平旋转和垂直旋转。此外，使用全景云台可以提高拍摄质量和效率。

技能训练表

完成以上步骤后，进行实训，全景图制作技能训练表见表1-3。

表 1-3 全景图制作技能训练表

学生姓名		学号		班级	
课程名称			实训地点		
实训项目名称	全景图制作		实训时间		
实训目的： 掌握全景图制作的方法和技巧。					
实训要求： 1. 2. 3.					
实训截图过程：					
实训体会与总结：					
成绩评定		指导老师			

任务 1-4　基于三维模型的全景图制作

知识目标

1. 掌握 3ds Max 软件的基础操作，包括用户界面、视图窗口、工具栏、基础命令等。

2. 熟悉 3ds Max 软件的建模工具，能够使用多种建模技术进行物体建模。

3. 掌握 3ds Max 软件的材质编辑和贴图技术，能够为物体添加逼真的材质和纹理效果。

技能目标

1. 使用 3ds Max 软件进行基本的建模操作，包括多边形建模、NURBS 建模、雕刻模型等技术。

2. 掌握 3ds Max 软件中的材质编辑和贴图技术，包括纹理映射、光泽度、透明度、反射等材质特性。

3. 运用 3ds Max 软件的灯光和渲染技术，实现真实感和艺术感的图像效果。

思政目标

1. 培养学生正确的世界观、人生观和价值观，提高思想道德水平。

2. 培养学生的创新意识和实践能力，促进学生的综合素质提高。

相关知识

本任务以 3ds Max 软件为平台，介绍基于三维模型的全景图制作方法。

下面是制作全景图的简要步骤。

导入场景模型：使用 3ds Max 软件，先将需要制作全景图的场景模型导入软件中。

设置相机：在场景中设置相机，并将相机放在制作全景图的中心位置，同时将相机的视野设置为全景视野。

渲染设置：在渲染设置中，将渲染器的类型设置为"VRay"，同时将输出格式设置为"Panorama"，然后选择全景图的分辨率和质量。

渲染全景图：在设置好渲染器后，单击"渲染"按钮，进行全景图的渲染。渲染完毕后，将全景图保存到本地。

合成全景图：使用图像编辑软件，对渲染出来的多张全景图进行合成。将合成后的全景图保存到本地。

导入展陈平台：将合成好的全景图导入展陈平台中，在全景展陈平台或虚拟现实平台中进行展陈。

总之，制作全景图需要使用 3ds Max 软件，并设置相机和渲染器，最终渲染全景图后进行合成，并导入展陈平台中展陈。

 实训项目

三维模型的全景图渲染

以资源包提供的科技展厅为内容，进行全景图渲染。

步骤 1：打开展厅，选中不需要的部分模型。

步骤 2：使用鼠标左键选择屋顶，右击"隐藏选定对象"，如图 1-67 所示。

图 1-67

步骤 3：右击创建按钮"长方体"，将长方体放置在房间内，如图 1-68 所示。

提示：设置参数，如图 1-69 所示。

图 1-68 图 1-69

步骤 4：右击打开"对象属性"，如图 1-70 所示，进行属性设置。

步骤 5：复制长方体，如图 1-71 所示，用以测算相机的高度及其与物体或墙壁的距离。

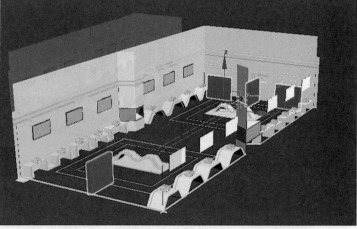

图 1-70 图 1-71

步骤 6：单击右侧"创建"→"相机"→"自由相机"以实现创建自由相机，如图 1-72 所示。

步骤 7：进行调试，将相机摆放于合适位置，如图 1-73、图 1-74 所示。

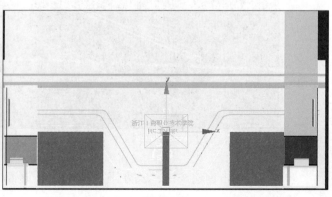

图 1-72 图 1-73

步骤 8：如图 1-75 所示，复制相机，将相机与模具展台一一对齐。

图 1-74 图 1-75

 提示：门口、房间中央及房屋标题墙各布置一个相机，标题墙的相机高度不得小于两米，距离尽量拉远。反复核查位置，防止相机距离墙面过远或太近，如图 1-76 所示。

 步骤 9：如图 1-77 所示，按 F10 键打开"渲染设置"，单击"渲染设置"→"预设"→"加载预设"，选择资料包内的"急速渲染设置 220426"→"打开"。

图　1-76

图　1-77

步骤10：单击"渲染器设置"→"V-Ray"→"相机"→"类型"→"球形"→勾选"覆盖FOV"→360度，如图1-78所示。

步骤11：右击"取消所有隐藏对象"，按Ctrl+S组合键保存文件，如图1-79、图1-80所示。

步骤12：选择资料包中"LZX批渲染工具"，按住鼠标左键不放，拖动其进入3ds Max中，弹出工具设置对话框，如图1-81所示。

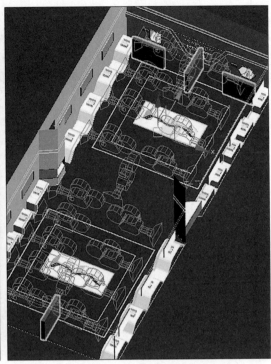

图 1-78 图 1-79

步骤 13：出图尺寸设置为 1 000×500，设置图像伽马值 2.2，选择"所有摄像机
列表"→"ALL+"→"出图路径"，设置"图像类型"为 .png，选择"批量渲染"开始
渲染，如图 1-82 所示。

图 1-80 图 1-81 图 1-82

33

 技能训练表

完成以上步骤后，进行实训，科技展厅全景渲染制作技能训练表见表 1-4。

表 1-4　科技展厅全景渲染制作技能训练表

学生姓名		学号		所属班级	
课程名称			实训地点		
实训项目名称	科技展厅全景渲染制作		实训时间		
实训目的： 掌握科技展厅全景渲染制作的方法和技巧。					
实训要求： 1. 2. 3.					
实训截图过程：					
实训体会与总结：					
成绩评定		指导老师			

项目 2
AR 智能导览实景应用

导语

你做好准备了吗？

本项目介绍的 **AR** 智能导览，以手机为载体，通过区域和图形识别方式触发，相较于传统导览系统和识别系统中对人的专业培训以及设备的架设，成本低，便捷性强。

项目导引

学习目标	1. AR 智能导览场景制作的策略和思路； 2. AR 智能导览场景制作的准备； 3. AR 智能导览内容的植入； 4. AR 智能导览项目的测试与发布
训练项目	AR 智能导览制作

建议学时：8 学时。

使用软件：www.cool360.com 在线编辑系统。

AR 智能导览场景制作的策略和思路

AR 智能导览场景是指结合增强现实技术和智能导览系统，为用户提供更加沉浸式和个性化的导览体验。

AR 智能导览场景的制作思路如下。

场景设计：确定导览场景的主题和设计方案。可以根据场景的特点和用户需求进行设计和规划，如历史遗迹、博物馆、公园等。

虚拟场景建模：根据设计方案，需要使用三维建模软件进行场景建模，包括建筑物、景点、地形等，同时需要注意模型的细节和真实感。

增强现实技术应用：利用增强现实技术将虚拟场景与现实场景融合，需要使用 AR 引擎进行开发和应用。AR 引擎可以提供定位、跟踪、渲染等功能，同时也可以根据需求进行二次开发。

导览系统的开发：导览系统需要结合 AR 技术和用户需求进行开发，包括用户交互、语音导览、位置定位等功能。同时需要考虑系统的易用性和稳定性，以提供良好的用户体验。

数据库的构建和管理：需要构建和管理相关的数据库，包括地图数据、景点介绍、历史文物等信息；同时需要考虑数据的可靠性和完整性，以保证导览系统的准确性和可靠性。

AR 智能导览场景的制作涉及多个方面，包括场景设计、虚拟场景建模、AR 技术应用、导览系统开发和数据库构建等。制作的关键在于充分理解用户需求和场景特点，根据实际情况进行设计和开发，同时注重系统的易用性和稳定性，以提供优质的导览体验。

任务　AR 智能导览场景制作

 知识目标

1. 了解 AR 技术的运用。
2. 了解如何制作智能导览。

 技能目标

1. 掌握 Cool360 开发工具。
2. 能使用 Cool360 工具制作智能导览。

 思政目标

1. 增强学生的实践能力。
2. 培养学生与时俱进的精神。

 相关知识

Cool360 是在线编辑的虚拟现实开发工具，可以简便地进行 AR 场景和 VR 场景以及交互的制作。

实训项目

利用 Cool360 实现 AR 智能导览场景制作

步骤 1：登录编辑器。编辑器登录地址：https://veryar.cool360.com，进入后注册账号，注册完成后在编辑器进行登录（只有登录一次后，当前编辑器后台才会有用户信息），此时通过 CRM（客户关系管理）系统申请权限，审批通过后，账号即可获得编辑器使用权限，如图 2-1、图 2-2 所示。

图　2-1

图　2-2

步骤 2：添加 AR 项目，登录成功后，进入 AR 项目展陈页面，如图 2-3 所示。

图 2-3

步骤3：新建项目。单击"新建项目"按钮，进入新建项目页面，如图2-4所示。

项目封面：可以单击上传项目封面，如果不上传，则使用默认封面。

项目名称：该 AR 项目名称，不能重复。

项目描述：对项目的简单描述。

项目标签：项目隶属标签，可以不填，如果需要上传新的标签，请联系管理员。

项目 ID：该 AR 项目 ID（身份标识号），此 ID 用于 AR 扫描实物识别。例如，有两个项目的项目 ID 相同，则最终发布扫描实物后台会自动匹配同一个项目 ID 下的特征图片。项目 ID 只能是"英文 + 数字"的组合。

生成完毕，单击新生成的项目进入编辑页面。

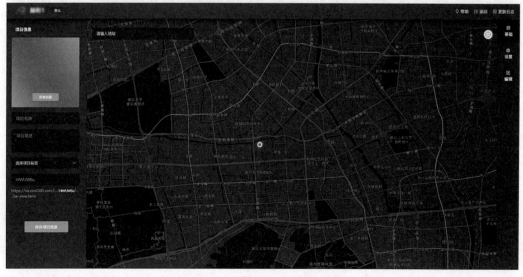

图 2-4

步骤4：新建文件夹。单击右上方"新建文件夹"按钮，即可新建文件夹，便于自己的项目管理，如图2-5所示。

图　2-5

输入文件夹，单击"保存"按钮，即可生成文件夹，如图2-6所示。

图　2-6

单击每个项目右下角的扩展菜单，选择将项目移动到文件夹中，如图2-7所示。

单击进入文件夹可以看到刚刚移入的项目，也可以将项目重新移回首页，如图2-8所示。

图　2-7

图　2-8

步骤 5：单击右侧"编辑"按钮，进入 AR 内容编辑页面，如图 2-9 所示。

步骤 6：单击"添加触发点"按钮，添加新的触发点，如图 2-10 所示。

触发方式有四种选择，如图 2-11 所示。

（1）GPS 触发：通过 GPS（全球定位系统）地理位置坐标，触发对应的 AR 内容。

（2）扫描触发：通过锚点图匹配，触发锚点图匹配最高的 AR 内容。

（3）GPS 触发 + 扫描触发：GPS 触发和扫描触发的结合体。

（4）文字识别：文字识别触发。

触发事件有两种选择，如图 2-12 所示。

图　2-9

图　2-10

图　2-11

图 2-12

（1）单击"GPS 触发"，进入 GPS 触发点编辑界面，如图 2-13 所示。

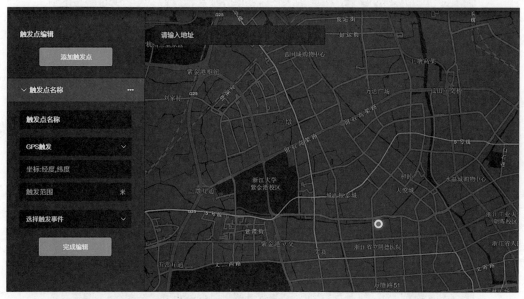

图 2-13

（2）单击地图，会自动填写经纬度信息，修改触发点名称和触发范围，会在地图上同步显示，一个触发点只能有一个 GPS 触发坐标。也可以手动输入经纬度信息，以","隔开。单击"扫描触发"，进入扫描触发编辑界面，如图 2-14 所示。

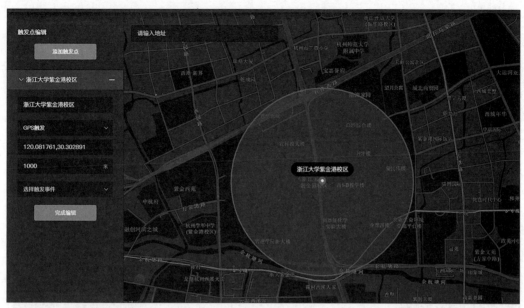

图　2-14

这里有两种形式，即锚点图和二维码。

锚点图形式下，用户可以上传锚点图，如图 2-15 所示。

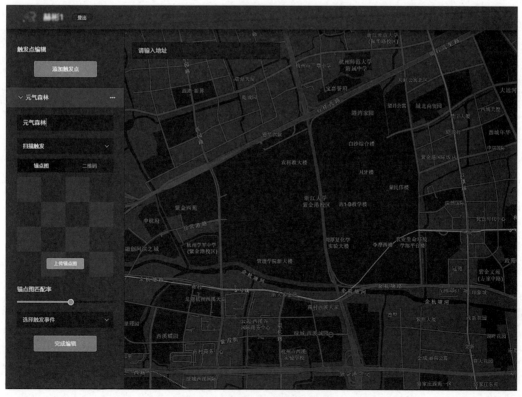

图　2-15

上传时，用户可以自己截取锚点图，上传成功后，上传的锚点图会显示在项目上，一个触发点只可以上传一张锚点图，如图 2-16 所示。

图　2-16

最下面的锚点图匹配率，可以调节该锚点图的匹配率，默认为 0.6，一般推荐在 0.5～0.7，越小越精确。单击"二维码"，可以进入二维码设置界面，如图 2-17 所示。

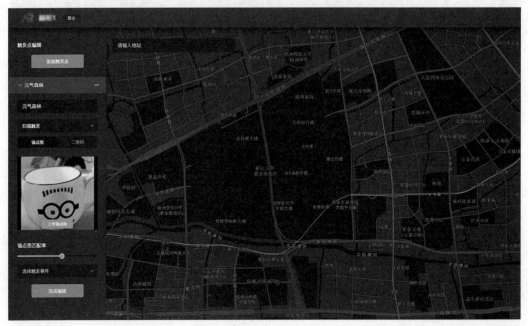

图　2-17

可以勾选直接显示内容，即会生成该触发点直接出内容的 AR 链接二维码，如图 2-18 所示。

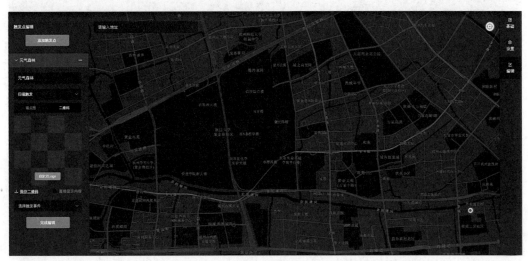

图　2-18

可以上传自定义 Logo，美化这个二维码，上传完毕，自己下载二维码到本地，如图 2-19 所示。

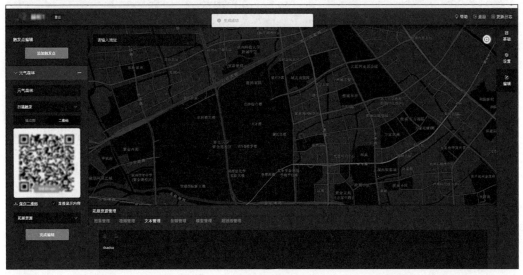

图　2-19

单击"保存"按钮，可以保存这个触发点信息。最下面的选择触发事件，共有两种选择，如图 2-20 所示。

图 2-20

（1）拓展资源：用户可以上传自己的拓展资源，一共有6种：图集、视频、文本、音频、模型、超链接，如图2-21所示。

图 2-21

图集资源最多可以上传9张，如图2-22所示。

可以删除和重命名该资源，如图2-23所示。

视频资源最多可以上传10个，用户可以删除和重命名该资源，可以单击"视频预览"，如图2-24所示。

图　2-22

图　2-23

图　2-24

文本资源最多可以填写 2 500 字，如图 2-25 所示。

图　2-25

音频资源最多可以上传 10 个，可以删除和重命名音频，单击可以预览，如图 2-26 所示。

图　2-26

模型资源最多可以上传 10 个，可以删除和重命名模型，如图 2-27 所示。

（2）超链接资源，如图 2-28 所示。单击"设置"按钮，进入设置页面。

左侧设置功能有以下两种。

（1）分享到 Cool360：打开按钮会自动将项目分享至 Cool360。

（2）大数据面板：打开按钮会自动对接大数据面板，如图 2-29 所示。

图　2-27

图　2-28

图　2-29

步骤 7：AR 项目管理和发布。返回上一页，回到 AR 项目展陈页面。单击项目右下角，如图 2-30 所示。

图　2-30

删除：删除该 AR 案例，包括该 AR 案例下所有 AR 内容（如音乐、图片、视频等）和 AR 案例发布的链接。不可逆，请谨慎删除！

重命名：重命名 AR 项目，修改 AR 项目名称。

更新程序：针对未发布的项目，直接发布项目。对已经发布的项目，更新发布内容。

普通产品链接：单击打开项目的发布链接及二维码。

转让项目：可以将项目转让给其他人。

单击项目上的"发布"按钮，完成对 AR 案例的发布。

提供了链接地址和二维码两种形式，如果电脑上有摄像头，可以直接通过电脑浏览器访问链接，如图 2-31 所示。

图　2-31

还可以上传二维码 Logo，如图 2-32 所示。

图　2-32

步骤 8：AR 项目展陈。通过手机扫描发布后的二维码。

注意：由于 iOS 系统局限性，iOS 部分 App 内置的浏览器不支持打开摄像头，需要用 iOS 自带的 Safari 打开 AR 案例链接，或者用 iOS 系统 14.3 版本以上微信打开。

用手机对准实物，不移动、晃动手机，会自动扫描，如图 2-33、图 2-34 所示。

如果匹配成功，即会展陈编辑的 AR 内容，如图 2-35 所示。单击标题左右的按钮可以切换资源，如图 2-36 ～图 2-38 所示。

图　2-33

图　2-34

图　2-35

图 2-36　　　　　　　　　图 2-37

单击右上方地图按钮，可以开启地图导航功能，如图 2-39 所示。

图 2-38　　　　　　　　　图 2-39

 技能训练表

完成以上步骤后，进行实训，AR 智能导览实景应用技能训练表见表 2-1。

<p align="center">表 2-1　AR 智能导览实景应用技能训练表</p>

学生姓名		学号		所属班级	
课程名称			实训地点		
实训项目名称	AR 智能导览实景应用		实训时间		
实训目的： 掌握 AR 智能导览实景应用的方法和技巧。					
实训要求： 1. 2. 3.					
实训截图过程：					
实训体会与总结：					
成绩评定		指导老师			

项目 3
模块化数字展厅搭建

📖 **导语**

你做好准备了吗？

本项目的主要内容为"七巧板"模块化数字展厅搭建认识与搭建，要求学生了解"七巧板"数字展厅搭建的基本知识，掌握数字展厅的制作方法，能有效地导入文字、图片等素材并最终制作出符合需求的数字展厅，如图3-1、图3-2所示。

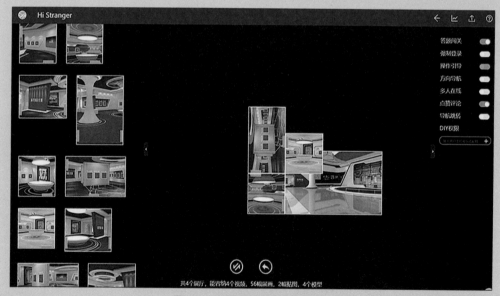

图 3-1　七巧板编辑页面示意图

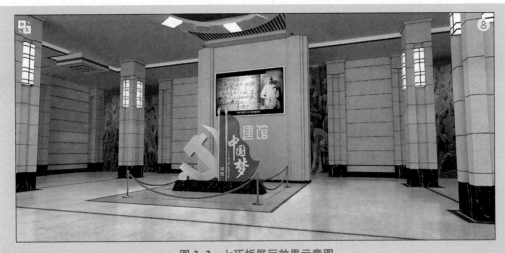

图 3-2　七巧板展厅效果示意图

项目导引

学习目标	1. 模块化数字展馆制作的要素； 2. 展馆场景搭建； 3. 场景内容的植入； 4. 测试与发布
训练项目	模块化数字展馆制作

建议学时：8 学时。

使用软件：www.cool360.com 平台。

模块化数字展馆是在线数字展览编辑工具。它是基于 WebGL 技术，采用"3D+360"混合场景模式，以在线编辑的形式帮助展馆创建具有交互性、多媒体、高质量的数字展览。

万维引擎的七巧板模型使用 3-1

数字展馆开发平台支持对 360 全景馆和三维（3D）馆进行自主编辑、组合、更新与修改，具有模型素材库，包含项目创建、场馆搭建、馆内展品、语音解说、知识闯关等内容编辑、软件网页发布等功能。

模块化数字展馆制作的策略和思路

一、目标明确

在开始模块化数字展馆的制作之前，需要明确展馆的目标。这包括了解展馆的主题、展陈内容、受众群体以及预期效果。目标明确有助于确保所有工作都围绕同一目标进行，提高工作效率。

二、模块设计

模块化设计是数字展馆的关键。它允许展馆根据不同的主题、功能或内容进行灵活的布局和配置。在设计模块时，应考虑以下几个方面。

（1）模块的独立性：每个模块应具有独立的功能和展陈内容，同时又能与其他模块相互配合，共同构建完整的展馆。

（2）模块的可扩展性：随着技术和展陈内容的更新，展馆可能需要升级或扩展。因此，设计时应考虑未来发展的可能性。

（3）模块的互操作性：模块之间应能方便地进行信息交换和互动，提升参观者的体验。

三、数字交互

在实施数字交互时，应关注以下两点。

（1）用户体验：数字交互应以参观者的需求为中心，提供直观、易用的界面和操作方式。

（2）数据收集与分析：通过收集和分析用户行为数据，了解参观者的兴趣和需求，为后续的内容策划提供依据。

任务　模块化数字展馆制作

知识目标

1. 了解数字展陈技术的最新发展情况。
2. 掌握数字展陈技术在不同领域的应用。
3. 理解数字技术对现代社会的影响和变革。

技能目标

1. 能使用数字展陈技术的软件和设备。
2. 学会运用数字展陈技术进行展馆搭建及后期维护。
3. 提高利用数字展陈技术进行方案沟通和协作的能力。

思政目标

1. 培养对数字展陈技术的关注和热爱。
2. 提高对数字展陈技术对社会发展的重要性的认识。

3.加强对信息安全、网络道德和科学精神的认识。

 相关知识

数字展厅制作相关知识

数字内容制作：数字内容是数字展厅的灵魂，它包含各种形式的多媒体内容，如视频、动画、图片、文字等。制作过程中需要充分理解展陈主题，精确把握内容质量和数量，做到简明扼要、避免冗余。同时，还需考虑内容的呈现方式，如动态或静态，如何通过数字内容吸引观众的注意力，以及如何通过互动体验提升观众的参与度。

显示设备选择：显示设备是展陈数字内容的媒介，不同的展陈内容需要不同的显示设备。例如，大型屏幕适合展陈视频和动画，而小型屏幕则更适合展陈文字和图片。同时，还需考虑设备的分辨率、亮度、对比度等参数，以确保展陈效果。

声音设计：声音设计在数字展厅中起着至关重要的作用。它不仅用于提供语音讲解，还可以通过音效和背景音乐营造氛围。声音设计要与展厅的主题和风格相协调，同时也要考虑观众的听觉习惯和需求。

简约风数字展馆制作的准备

一个完整的展厅通常可以分为以下几个区域，每个区域的功能都有所不同。如图 3-3 所示。

图 3-3

入口区：通常是展厅的门厅或大厅，是展厅的重要组成部分。入口区的主要功能是引导观众进入展厅，并提供展览信息、安全提示、导览地图等服务。

展陈区：展厅的核心区域，是展品展陈和观赏的主要场所。展陈区通常会根据不同的主题和展品进行分区，如分类展陈、时间轴展陈、地域展陈等。展陈区的设计和布局需要考虑观众的观赏体验，提供足够的展陈空间和展陈角度，以便观众更好地欣赏展品。

互动区：是为观众提供互动体验的区域。互动区通常会设置一些与展品相关的游戏、互动设备或模拟器等，以引起观众的兴趣，提高观众的参与度。互动区可以增强观众的参与感，提升互动体验，丰富展览内容，使观众更加深入地了解展品。

教育区：通常会设置一些教育资源，如介绍展品的文字说明、展品的背景故事、观看展品的视频或动画等。教育区的目的是为观众提供更多的信息和知识，帮助观众更好地理解展品，并加深对展品的印象和认识。

休息区：通常会提供一些休息和娱乐设施，如座位、水吧、餐厅、书店等。观众在观看展览的过程中可能需要休息或者需要购买纪念品，休息区可以满足观众的基本需求。

出口区：通常是观众离开展厅的通道，也是展厅的结束部分。出口区通常会设置一些离开前的提示和鼓励观众留下反馈和评价的区域。

在虚拟展厅制作时要考虑这些区域，形成回字形回路。同时需要准备好在展厅中所用到的文字、图片、音视频、三维模型等素材。图片素材为 .JPG、.TIFF、.PNG 等格式，音频为 .MP3、.WMV 格式，三维模型为 .3ds 格式。

 实训项目

使用数字展馆编辑器完成实训任务，如图 3-4 所示。

图 3-4

展馆的创建与发布

步骤 1: 进入编辑器网页, 登录测试账号。输入编辑器网址: https://veryexpo.cool 360.com, 进入后注册账号, 注册完成后在编辑器进行登录 (只有登录一次后, 当前编辑器后台才会有用户信息), 此时通过 CRM 系统申请权限, 审批通过后, 账号即可获得编辑器使用权限, 如图 3-5 所示。

图 3-5

管理已有项目以及创建新项目, 如图 3-6 所示。

图 3-6

项目管理页面主要有三个按钮，分别是再次编辑、转化为 VR 和删除项目。单击对应的项目后可对项目进一步操作。单击"添加"按钮，如图 3-7 所示。

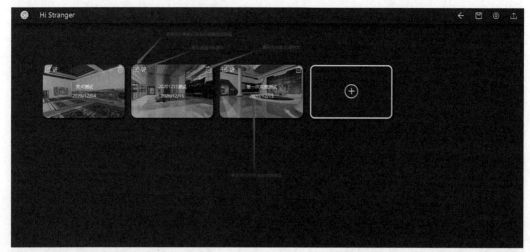

图　3-7

弹出信息框主要有以下五项信息需要填写，如图 3-8 所示。

（1）项目名称：对外宣传称呼，打开展馆的时候会显示在标签页上。

（2）项目 ID：需要保证唯一性，且为英文，建议使用项目名称的英文翻译。

（3）项目主体：项目的所有人或组织名称。

（4）电子邮箱：项目联系人的邮箱。

（5）联系电话：项目联系人的电话。

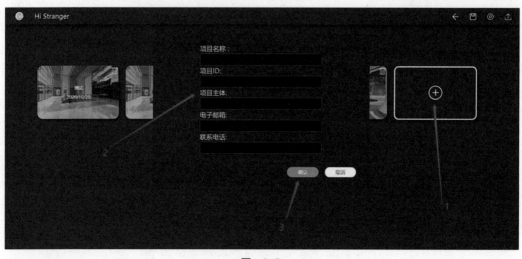

图　3-8

步骤 2：展厅拼接及发布。创建好新项目之后，可以选择现有场景模板，也可以选择上传符合展馆标准的展馆进行发布，如图 3-9 所示。

现有模板中，分为可拼接展馆（模块化展馆）和不可拼接展馆（个性化展馆）。可拼接展馆一次性可以加载更多的内容，不可拼接展馆属于预设展馆，各种风格的固定搭配。这里我们选择可拼接展馆，如图 3-10 所示。

选择可拼接展馆后，可以看到预制好的多种风格，每种风格的应用场景不尽相同，这里我们选择简约风，如图 3-11 所示。

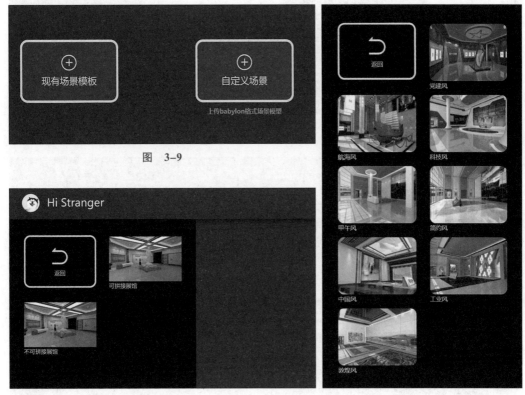

图　3-9

图　3-10

图　3-11

步骤 3：展馆拼接。图 3-12 中左边显示的是不同展厅模块，每个展厅的大小和内容容量都不一样，可以根据前期规划进行定制。鼠标悬浮在每个模块上，可以看到该展厅的容量规格。

中间显示拼接后的结果，下方两个按钮分别对应拼接的撤回操作及展馆的旋转操作。

右边是其他个性化设置的参数调整，如图 3-13 所示。

"答题闯关"开关：打开状态则在展馆内需要答题后才能进入下一关，关闭则可以自由浏览。

"强制登录"开关：打开后浏览必须登录，否则无法移动。

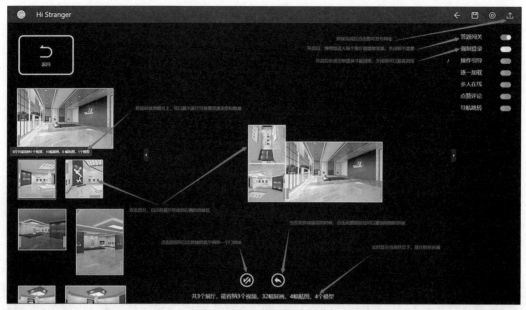

图 3–12

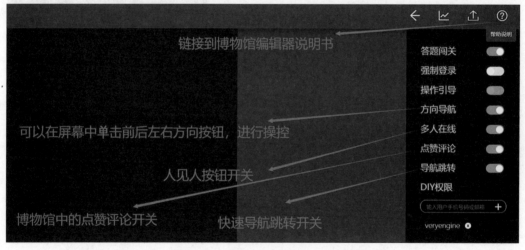

图 3–13

"方向导航"开关：打开后展馆中会有前、后、左、右四个方向按钮，代替键盘的 W、A、S、D 操作键。

"多人在线"开关：打开后展馆中是人见人状态，可以和其他人同时在线，拥有动画的虚拟形象，可以和其他人物在线交流，进行交换名片等操作。

"点赞评论"开关：默认打开，可以进行展画的点赞评论，关闭后，展馆中无法进行点赞评论。

"导航跳转"开关：打开后展馆中右上角会有导航按钮，单击可以出现整个展馆的俯视图，单击任意展馆，可以快速定位。

"DIY 权限"：在输入框内输入登录过该展馆的用户账号，再单击右边的加号按钮，即可添加编辑权限，单击下面用户名旁的 × 按钮可以删除该用户的编辑权限，如图 3-14 所示。

图　3-14

步骤 4：展馆发布。图 3-15 是最终的拼接结果，单击右上角"发布"按钮，如图 3-16 所示，可以把弹出的链接分享给其他人，如图 3-17 所示。

单击"OK"按钮，回到编辑器主页面，直接单击项目即可打开展馆链接，进行展馆效果初步预览，如图 3-18 所示。

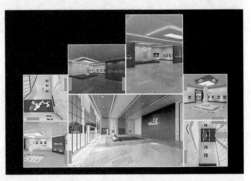

图　3-15

图　3-16

63

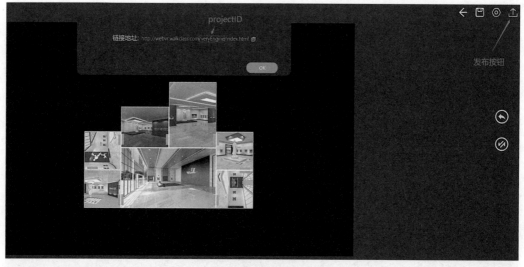

图 3-17

图 3-18

步骤 5：展馆虚拟漫游及内容替换，打开已成功发布项目后登录账号。登录设定好的账号，单击"下一页"，出现登录框，登录编辑器账户或编辑器授权账户（没有注册账号可以单击右下角进行注册），如图 3-19 所示。

步骤 6：介绍展馆界面按钮。登录成功后，界面上的主要按钮包括右上角的总按钮，单击后可展开子按钮菜单，分别为个人中心页面、系统中英文切换、网页分享二维码、系统静音等按钮。

图 3-19

右下角按钮分别为编辑、后台数据页面以及操作说明，单击各个按钮之后的状态如图 3-20 ~ 图 3-26 所示。

图 3-20

图 3-21

图 3-22

图 3-23

图 3-24

图 3-25

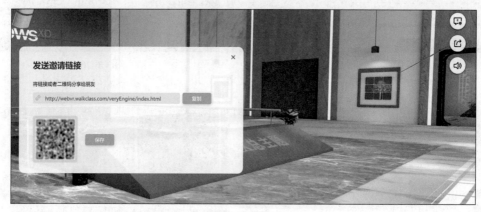

图 3-26

步骤7：介绍编辑按钮、界面及功能。单击"编辑"按钮，场景中的内容即显示为可编辑状态。首先是系统文件设置，左下方按钮从左到右分别是：编辑解说词、编辑背景音乐、编辑展馆整体设置（展画上方标题字体，页面加载图片，大厅外景图片）。场景中编辑样式的蓝色按钮代表场景中可以替换的内容，如图3-27所示。

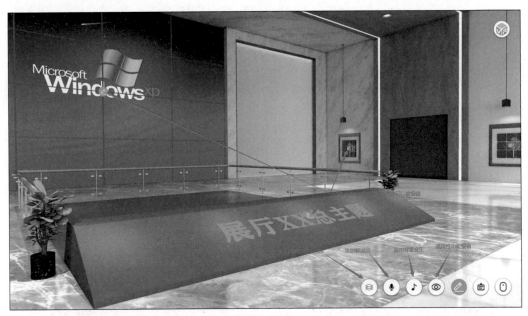

图　3-27

步骤 8：替换展厅主标题。单击后输入标题内容，选择标题字体，设定标题字体大小以及标题颜色，如图 3-28 所示。

图　3-28

步骤 9：选择模型。单击地面上的编辑按钮，如图 3-29 所示，弹出模型库，选择模型库中需要的模型，如图 3-30 所示。对模型的大小、角度和位置做适当的调整，如图 3-31 所示。

图 3-29

图 3-30

图 3-31

步骤 10：添加或替换视频。单击展馆大屏幕上的蓝色编辑按钮，弹出视频编辑页面，单击"添加"按钮，选择视频并上传，如图 3-32 所示。

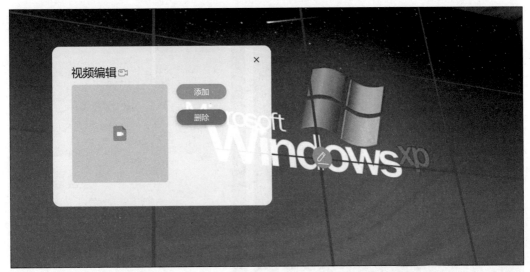

图 3-32

步骤 11：替换展墙贴图。单击贴图的编辑按钮，选择自定义图片，再单击"添加"按钮，完成图片的替换，如图 3-33 所示。

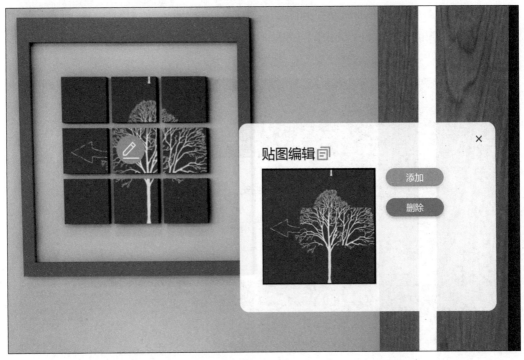

图 3-33

步骤 12：问答编辑（答题闯关）及展厅的链接跳转。单击展厅门上的编辑按钮，如图 3-34 所示，出现问答编辑界面，如图 3-35 所示。

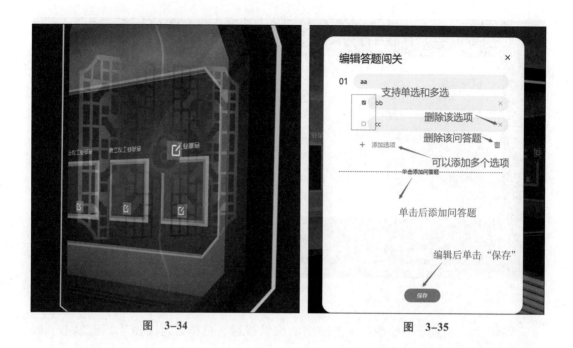

图　3-34　　　　　　　　　　　　　　　　　图　3-35

如果该展厅未拼接成一个完整的回路，那么最后一个问答题门上会出现"跳转链接"按钮，单击后出现添加跳转链接页面，添加目的跳转链接后保存，在问答题结束后即可跳转到新的链接地址，如图 3-36 所示。

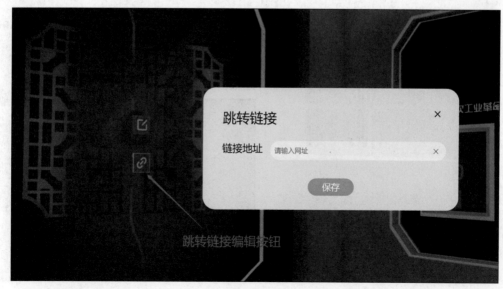

图　3-36

步骤 13：替换展画内容编辑及功能链接资源。

（1）单击图片图标，选择上传展画，如图 3-37 所示。

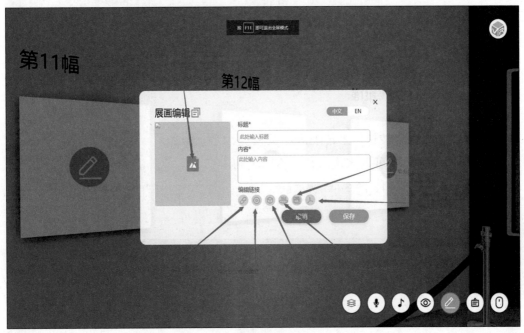

图　3-37

（2）输入展画标题、展画介绍。

（3）单击链接按钮，如图 3-38 所示，输入拓展展画内容的网址，如图 3-39 所示。

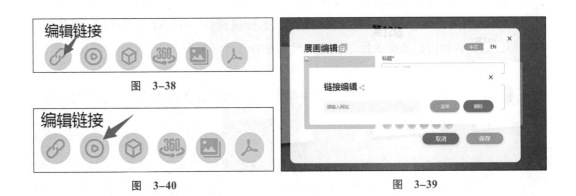

图　3-38

图　3-40

图　3-39

（4）单击视频集按钮，如图 3-40 所示，上传展画介绍视频，此处可以多次上传，查看时可以左右选择，如图 3-41、图 3-42 所示。

图 3-41 图 3-42

（5）单击模型集按钮，上传展画相关模型，如图 3-43 所示，此处可以多次上传，查看时可以左右选择，如图 3-44、图 3-45 所示。

图 3-43

图 3-44

图 3-45

（6）单击 360 全景链接按钮，如图 3-46 所示，输入 360 全景链接，如图 3-47 所示。

（7）单击图片集按钮，如图 3-48 所示，上传展画相关的图片，如图 3-49 所示，并填写介绍，此处可以多次上传，查看时可以左右选择，如图 3-50 所示。

图 3-46

图 3-48

图 3-47

图 3-49

图 3-50

（8）单击 PDF 按钮，如图 3-51 所示，上传 PDF 文件，如图 3-52 所示。

步骤 14：页面底部工具栏。

（1）面片反射以及透明度调整，如图 3-53 所示。单击按钮，打开对应的面片开关，并选择合适的参数。

图 3-51

图 3-53

图 3-52

反射参数：数值越高，反射程度越高，建议设置为 0.3。

透明度参数：当参数为 1 时，面片不透明；为 0 时，面片全透明，如图 3-54 所示。

图 3-54

73

（2）解说词替换。解说词的作用是当观众进入下一个展厅时，自动播放设定好的音频。解说词区别于背景音乐的地方在于播放完成一次后不会重复，而背景音乐则会重复播放，如图 3-55 所示。单击加号后，上传音乐，如图 3-56 所示。

图　3-55

图　3-56

（3）背景音乐替换。背景音乐是展馆必选项。所有新建展厅默认会设置背景音乐。DIY（自己动手制作）时可以选择合适的音乐进行替换，但是不可删除，如图 3-57 所示。单击对应的输入框即可完成设置，如图 3-58 所示。

图　3-57

（4）通用设置替换，如图 3-59 所示。

其分别有以下几种。

标题文字样式：这里编辑的是在替换展画时的文字样式，分别可以替换字体类别、字号、字体颜色。

封面图片：打开网页加载时，显示的封面图片，单击后选择替换就完成了。

馆外全景：在大厅往外看时，会看到一张全景照片，全景照片可以替换成真实场景的照片，只要照片符合要求，单击替换就可以完成。

网页图标：网页图标是指在浏览器标签上显示的图标，如图 3–60 所示。

打开后单击，替换完成网页图标，如图 3–61 所示。

图　3–58

图　3–59

图　3–60

图　3–61

（5）初始位置设置，如图 3–62 所示。通过以上功能的设置，整个数字展馆便搭建完成。后续即可通过分享链接邀请大家进行线上观展。

小结：从数字展馆编辑器的使用，项目的创建、修改、发布，再到内容的上传，最后到整个场景的优化和发布，最终顺利地完成了数字展馆的制作任务。

图　3–62

 技能训练表

完成以上步骤后，进行实训，数字展馆编辑器的使用技能训练表见表 3-1。

表 3-1　数字展馆编辑器的使用技能训练表

学生姓名		学号			班级	
课程名称				实训地点		
实训项目名称	数字展馆编辑器的使用			实训时间		
实训目的： 掌握数字展馆编辑器的使用方法和技巧。						
实训要求： 1. 2. 3.						
实训截图过程：						
实训体会与总结：						
成绩评定			指导老师			

项目 4
基于三维模型的线上数字展厅制作

导语

你做好准备了吗？

本项目，我们将以敦煌数字馆为案例，讲解如何利用 webGL 图形、图像融合制作发布虚拟数字展厅。

项目导引

学习目标	1. 基于三维模型的数字展厅制作策略和思路； 2. 线上数字展厅制作的准备（文件处理）； 3. 展陈模型的优化（模型处理）； 4. 展陈模型的优化（减面）； 5. 展陈模型的优化（烘焙）
训练项目	1. 文件的处理； 2. 建筑模型处理； 3. 减面操作； 4. 烘焙操作

博物馆预览及流程简介 4-1　　渲染效果图及设计稿备份 4-2

设计文件处理 4-3　　墙砖处理 4-4

建议学时：40 学时。

使用软件：3ds Max 二维码，项目 4 素材及视频。

白墙处理 4-5　吊顶及地板处理 4-6　栏杆减面 4-7　门窗减面 4-8　烘焙分组 4-9

展开 UV 4-10　烘焙设置 4-11　反贴 4-12　项目 4 用素材

自定义建模类数字展厅制作的策略和思路

一、需求分析

在开始制作自定义建模类数字展厅之前，需要进行深入的需求分析。这包括了解客户的需求、展厅的主题、展陈内容、目标观众以及预期效果等。需求分析有助于确保所有工作都围绕满足客户需求进行，提高项目的成功率。

二、创意设计

在进行创意设计时，应充分考虑展厅的主题、风格、功能和特点，运用独特的视觉元素和设计理念，创造出一个引人入胜的展陈空间。

三、数据采集

数据采集是制作数字展厅的基础。需要收集各种类型的数字内容，如图片、视频、音频、文本等，以及相关的展陈数据和交互数据。同时，还需对数据进行整理、分类和标注，以便后续的模型训练和优化。

四、交互功能

交互功能是数字展厅的重要组成部分。通过交互功能，观众可以更加深入地了解展陈内容，并获得更加丰富的互动体验。常用的交互功能包括语音交互、手势识别、体感互动等，可根据实际需求进行选择和设计。

五、内容制作

内容制作是数字展厅的核心。需要制作各种形式的数字内容，如图文、视频、动画等，以展陈展品的特点和价值。同时，还需根据展厅的布局和交互功能，进行内容的设计和排版，确保展陈效果和观众体验。

六、测试与优化

在完成初步的制作后，需要进行全面的测试与优化。这包括模型准确性的测试、交互功能的测试、展陈效果的测试等。根据测试结果，对模型和交互功能进行优化和改进，提高数字展厅的整体效果和质量。

七、后期维护

后期维护是保证数字展厅长期稳定运行的关键。需要对展厅进行定期的检查和维护，包括软硬件的更新升级、数据备份和恢复等。同时，还需对观众的反馈进行收集和分析，不断改进和优化展厅的功能和效果。

任务 4-1　数字展厅文件处理

 知识目标

1. 了解博物馆及其流程简介。
2. 熟悉博物馆的基本技巧。
3. 掌握博物馆流程的方法。

 技能目标

1. 提升学生对 Unity 交互设计制作的软件应用能力。
2. 提高学生独立思考的能力。
3. 深化学生 Unity 交互软件设计的能力。

 思政目标

1. 培养学生正确的世界观、人生观和价值观，提高思想道德水平。
2. 增强学生的国家意识、社会责任感和法律意识，培养担当民族复兴大任的意识和能力。
3. 培养学生的自主学习能力和批判思维能力，提高学生的逻辑思维和表达能力。

 相关知识

在 Unity3D 中，建模主要涉及三维模型的创建和编辑。

（1）三维模型：Unity3D 可以导入和显示由其他三维建模软件（如 3ds Max、Maya 等）创建的模型。但要创建自己的模型，也可以使用 Unity3D 内置的 3D 建模工具。

（2）材质和贴图：材质决定了物体表面的视觉表现，而贴图则提供了表面的详细信息，如颜色、纹理等。

（3）光照和阴影：Unity3D 中的光照系统可以用来模拟真实世界的光照效果，如漫反射、高光等。阴影则可以增加场景的深度和真实感。

（4）动画和特效：可以在模型上添加动画，使其具有生命。例如，可以使角色模型做出行走、跑步等动作。特效如火、水、烟雾等也可以用来增强场景的表现力。

（5）碰撞和物理：为了使物体在游戏或模拟中具有交互性，需要为它们添加碰撞器（Collider）和刚体（Rigidbody）。

（6）优化：为了使游戏流畅运行，需要优化模型的几何结构，以及使用 LOD（Level of Detail）技术来控制不同距离下的模型精度。

（7）自定义网格（Custom Meshes）：如果内置的几何体无法满足需求，可以创建自定义的网格模型。

（8）模型导入和导出：Unity3D 支持多种格式的模型导入和导出，例如 FBX、OBJ、3DS 等，使得在多个软件之间交换模型变得容易。

（9）三维扫描和重建：可以使用三维扫描仪或其他技术来获取现实世界的三维数据，然后在 Unity3D 中重建这些数据。

（10）实时渲染和全局照明：Unity3D 的实时渲染引擎可以创建逼真的视觉效果，而全局照明则可以模拟更真实的光线交互。

设计模型分析

观察并分析敦煌博物馆大厅里边主体的佛塔，为利用万维库模型导入，如图 4-1、图 4-2 所示。

在设计时，要注意明确黑、白、灰的大色调，要有颜色比较深的部分，也要有灰色的部分、比较深的黑色，还需有白色。白色又可以分为纯白色和灰白色两种，偏暖的一些阳光及灯光照射到白墙上就属于纯白色。电视屏幕照射到墙上的一些光感让墙壁显得不是特别平，亮的地方可以看作白色，其他地方可以看成灰色，如图 4-3 所示。

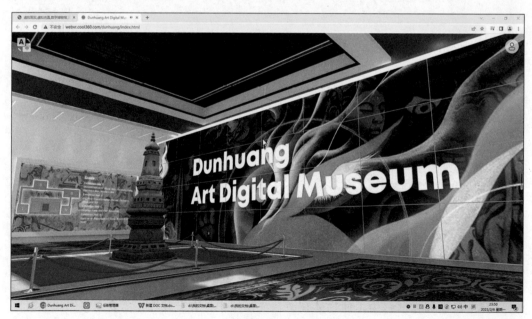

图 4-1

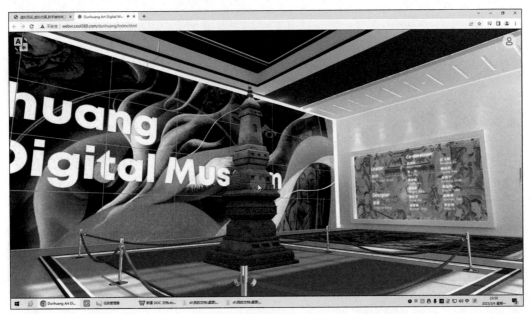

图 4-2

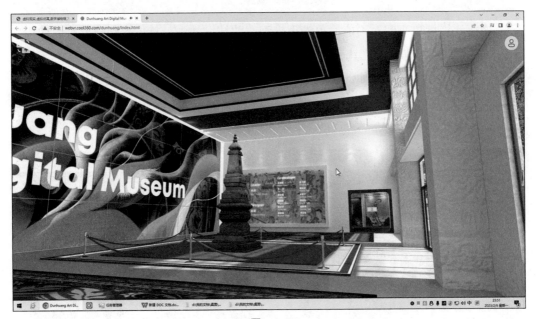

图 4-3

此外，还要有光感，射灯上面放了射灯的模型，下边就要有射灯的光影。

一定要注意黑、白、灰的运用，黑、白、灰大色调的方块，白色和浅浅的灰色光感的变化。

观察门口的柱子，此墙（图4-4）和柱子上有很多纹理。白墙也可以分为平面的白墙和有纹理的白墙两种。

图 4—4

如何让展厅更真实？不能简单处理模型，如挂一幅画。首先，画框要有向四周发散的背光，然后需加自发光让其避免灰暗（也可不自发光而放一盏射灯），像真实展馆里边一样形成一个光锥。如此处右边墙上（图 4-5）射灯形成一个光锥，看起来比较美观。

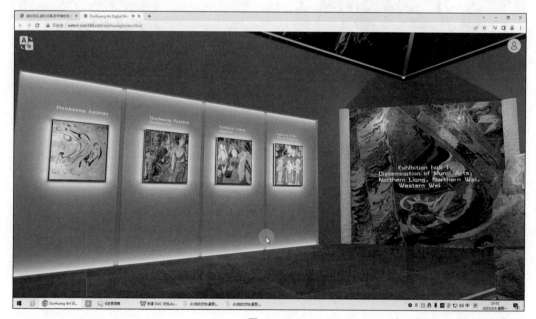

图 4—5

为了让视觉效果更加丰富，我们采用了自发光，加上背光灯以及一个射灯的两种展陈方式。注意射灯和背光自发光两种光感的区别。

浏览中，单击画面，相机会移动到合适位置并弹出相关的介绍，还可以留言回复、点赞评论等，如图 4-6 所示。

图　4-6

展馆里有数个视频，单击视频，即可播放里边一些相关的内容，如图 4-7 所示。

图　4-7

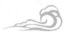

接下来是敦煌馆二厅。为了使博物馆更加写实，墙面上会增加肌理，也叫纹理，主要通过前期贴图、后期烘焙综合表现。

在现实中做墙面时，有一种叫布艺墙的工艺，是具有凹凸感的颗粒感的墙面，在制作数字展厅时也要展陈出来，如图4-8所示。

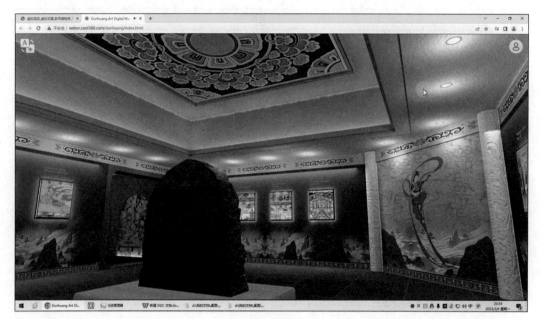

图 4-8

需要制作这种效果的展厅，首先是进行减面烘焙。

减面烘焙的目的是优化运行环境，支撑移动端，特别是手机漫游需求。展厅体积过大会导致手机无法运行，所以要进行面和贴图的优化。

 实训项目

渲染效果图及设计稿备份

步骤1： 打开敦煌大厅简便烘焙文件夹，内含设计稿文件夹、减面标准文件夹。

首先将减面标准文件夹解压，将文件夹的名字改为"敦煌"，如图4-9所示。

步骤2： 在新窗口中打开此文件夹。将设计师设计稿复制到文件夹中，然后解压缩到当前设计稿文件夹，出现3ds Max文件及贴图，解压。

随后需要把我们对设计师的效果图和自己渲染的效果图进行比对，以查看电脑设置和素材提供的电脑设置是否一致，要做到双方的渲染效果图完全一致，然后再进行烘焙。

图 4-9

打开 3ds Max 文件，如图 4-10 所示。打开过程较慢，请严格按照文件夹流程进行，如图 4-11 所示。将每一步制作的过程保存下来，防止软件崩溃，或是误删，便于回滚操作。

步骤 3：打开 3ds Max 软件（案例中使用的是 3ds Max 2021），如图 4-12 所示。（打开本书素材包中的素材时，如出现缺失贴图，不会对操作造成影响）

步骤 4：找到所有相机，利用插件包里面的批渲染工具渲染，如图 4-13 所示。

步骤 5：若电视墙渲染一致，贴图和设计师贴图不一致，这是后期更换了贴图，重新更换即可，如图 4-14 所示。

步骤 6：展厅渲染完后，出现电视墙颜色灰暗的问题，可通过后期调节来解决。

我们要做的是和示范图尽量一致，如图 4-15 所示。

图 4-10

图 4-11

图 4-12

图 4-13

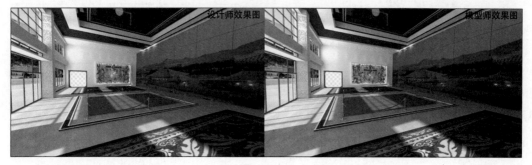

图 4-14

 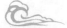

步骤 7：打开文件确认 VR 渲染器。

按 F10 键进行渲染设置。案例中规定的分辨率是 960×540 即 1 920×1 080 除以 2。
单击"渲染"按钮（渲染时间较长，请耐心等待），如图 4-16 所示。

图 4-15　　　　　　　　　　　　　　　　　　图 4-16

步骤 8：渲染完上一个方块的内容，单击图示按钮后，可以实现鼠标跟随。前后滚
动滚轮可以放大、缩小画面。单击"保存"，保存到桌面，如图 4-17 所示。

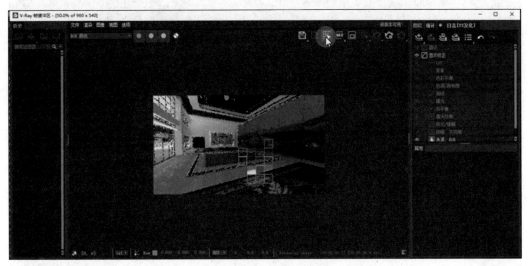

图 4-17

步骤 9：渲染测试（注意命名规范）。渲染测试完成后，将我们的图片与案例图片
对比，如图 4-18 所示。

步骤 10：在 PS 中打开渲染效果图，使用裁剪工具将它拉宽，确定裁剪。将案例
渲染图也放入 PS，确定裁剪，如图 4-19 所示。

图　4–18

图　4–19

步骤 11：利用裁剪工具把多余部分裁剪掉。

按 Ctrl+Shift+Alt+S 组合键，存储为 PNG–24。确保保存的图片和案例图片一致，此环节不能修改渲染器的任何参数，如图 4–20 所示。

图　4–20

步骤 12：对比后，需调整贴图。如贴图紊乱，将壁画贴图替换成 At-01，如图 4-21 所示。

这就是如何将自己的渲染图与设计渲染图对比的过程。

图　4-21

 技能训练表

完成以上步骤后，进行实训，数字展厅文件处理技能训练表见表 4-1。

表 4-1　数字展厅文件处理技能训练表

学生姓名		学号		班级	
课程名称		实训地点			
实训项目名称	数字展厅文件处理	实训时间			
实训目的： 掌握展厅文件处理的方法和技巧。					

实训要求： 1. 2. 3.	
实训截图过程：	
实训体会与总结：	

成绩评定		指导老师	

任务 4-2 展厅的减面烘焙

 知识目标

1. 了解博物馆减面烘焙的基本流程。
2. 熟悉博物馆减面烘焙的基本技巧。
3. 掌握博物馆减面烘焙的方法。

 技能目标

1. 提升学生对 Unity 交互设计制作的软件应用能力。
2. 提高学生设计思维、独立思考的能力。
3. 深化学生 Unity 交互软件设计的能力。

 思政目标

1. 培养学生正确的世界观、人生观和价值观，提高思想道德水平。
2. 增强学生的国家意识、社会责任感和法律意识，培养担当民族复兴大任的意识和能力。
3. 培养学生的自主学习能力和批判思维能力，提高学生的逻辑思维和表达能力。

 相关知识

3DMax 减面烘焙技术

一、烘焙原理

在 3DMax 中，烘焙是将高精度的模型细节信息映射到低精度模型上，以实现高效渲染的技术。通过烘焙，可以在保持模型外观基本不变的情况下，显著降低模型的面数，优化渲染性能。

二、减面技术

减面技术是一种降低 3D 模型复杂度的方法，通过减少模型的面数来减小文件大小和提高渲染效率。在烘焙过程中，通常需要先对原始模型进行减面处理，以适应烘焙的需要。

三、烘焙前准备

在开始烘焙之前，需要进行一些准备工作。

（1）检查模型的完整性：确保模型没有缺失或损坏的几何体。

（2）整理材质和贴图：确保所有材质和贴图都已正确设置和导入。

（3）确定烘焙参数：根据项目需求，确定所需的烘焙参数，如输出尺寸、细节级别等。

四、烘焙过程

在 3DMax 中，烘焙的基本步骤如下。

（1）打开"渲染设置"对话框，选择"高级"选项卡。

（2）在"烘焙"区域内，选择所需的烘焙类型（例如，普通贴图烘焙或高光贴图烘焙）。

（3）单击"添加"按钮，将场景中的对象添加到烘焙列表中。

（4）设置烘焙参数：选择输出路径，设置输出尺寸和细节级别等。

（5）单击"开始烘焙"按钮，等待烘焙过程完成。

五、烘焙后处理

烘焙完成后，可能需要对结果进行一些后处理。

（1）检查烘焙结果：确保贴图的质量和准确性。

（2）优化模型：根据需要，对低精度模型进行进一步减面处理。

（3）调整材质和贴图：确保低精度模型的外观与原始模型一致。

实训项目

步骤 1：选中 01. 设计 01 设计稿及 02 效果图文件的整个文件夹，按 Ctrl+C 组合键进行复制，如图 4-22 所示。

步骤 2：按 Ctrl+V 组合键，粘贴到 02 烘焙 00 设计稿源文件。简单三步即可完成：第一步是设计稿，第二步是效果图，第三步是烘焙，如图 4-23 所示。

注意：因为设计和烘焙很有可能不是同一个人完成，所以一定要记住将第一个文件夹里的内容复制到此处，然后再进行后面的操作。否则有可能导致工程文件无法回滚操作。

为了提高工作效率，把标准文件夹拖到桌面上以方便寻找，双击打开接收源文件，把刚才已经处理过的源文件按 Ctrl+C 组合键进行复制，按 Ctrl+V 组合键粘贴到桌面上，双击打开文件夹，如图 4-24 所示。

步骤 3：在打开 3dsMax 的过程中，打开文件夹内的 3dsMax 插件包，如图 4-25 所示。

注意：文件夹中的插件，其中有一个为 3dsMax 的杀毒程序，初次使用软件的同学，建议进行 3dsMax 的杀毒检查，避免因内嵌的病毒导致电脑崩溃或者软件打不开，出现不能正常使用等一系列的问题，如图 4-26 所示。

图 4-22

图 4-23

图 4-24

图 4-25

图 4-26

步骤 4：打开 3dsMax 之后，出现缺失贴图文件场景转化器，可直接删除，如图 4-27 所示。

图 4-27

步骤 5：在每一个窗口单击，再按 F3 键，要确保左上角是顶视图、右上角是左视图、左下角是前视图、右下角是透视图。如果模型很小，按 Z 键放大；如果模型很大，按 Z 键缩小，注意不要选择任何物体。按 Z 键旋转到合适的角度，优化显卡的能耗，如图 4-28 所示。

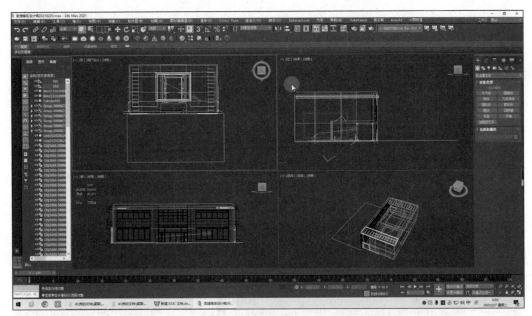

图 4-28

步骤 6：打开之前的插件包，把 3dsMax 杀毒拖入 3D 界面内，单击"查毒"等。
接下来，开始学习如何隐藏相机和灯光，快捷键分别为 Shift+C、Shift+L。

步骤 7：camera（相机）的缩写是 C，按 Shift+C 组合键隐藏相机，light（灯光）的
缩写是 L，按 Shift+L 组合键，隐藏灯光，如图 4-29 所示。

图 4-29

步骤 8：灯光和相机都隐藏完毕，按 C 键切换到透视图，切换当前视图到相机视图，如图 4-30 所示。

图　4-30

步骤 9：单击上方的"自定义"按钮，首选项设置，单击文件，选择保存时勾选"增量保存"（不要勾选"自动备份"），单击"确定"按钮，按 Ctrl+S 组合键增量保存，如图 4-31 所示。

步骤 10：保存为敦煌最后设计稿 A，如图 4-32 所示。

步骤 11：在透视图中，选择左上角的加号，选择 xView 中的显示统计，然后按 Alt+W 组合键，视图窗口最大化，如图 4-33 所示。

图　4-31　　　　　　　　　图　4-32　　　　　　　　　图　4-33

步骤 12：单击右边任务栏"小扳手"按钮，选择"更多"，多边形计数器，最后单击"确定"按钮，如图 4-34 所示。

图　4-34

步骤 13：当前是 9 万多个面，右上角多边形是 59 000。因为 3dsMax 计算的是多边形，但 Unity 以及网页中计算的是三角面，所以一定要看三角面的面数。

两个都开启后，再进行下一步的操作，开启背面消隐，如图 4-35 所示。

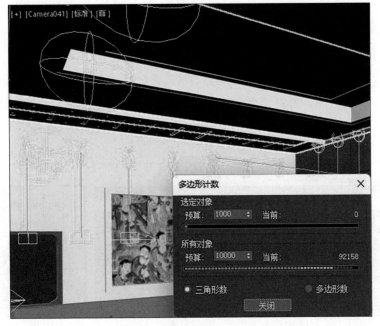

图　4-35

步骤14：开启背面消隐，在网页里能减少三角面的数量，如果面太多，会导致运算卡顿。

首先开启对象属性，对象属性中不要勾选"混合"，把三个对象背面消隐，单击"确定"按钮。这样只有从正面看的时候能看见对象，背面看就看不到。

然后开始删面，关闭 3dsMax 文件，如图 4-36 所示。

步骤15：打开图示文件夹，将素材文件夹的"敦煌最后稿"文件移进来，然后按 Ctrl+C 组合键以及 Ctrl+V 组合键，确保桌面上有，重新打开 3dsMax 文件，如图 4-37 所示。

图　4-36

名称	修改日期	类型	大小
📁 01.设计01设计稿	2023/12/25 19:27	文件夹	
📁 01.设计02效果图	2023/12/25 19:00	文件夹	
📁 02.烘焙00.接受设计稿源文件	2023/12/25 18:45	文件夹	
📁 02.烘焙01.展uv、减面01.减面没附加	2023/12/25 14:32	文件夹	
📁 02.烘焙01.展uv、减面02.附加完展Uv	2023/12/25 14:32	文件夹	
📁 02.烘焙02.烘焙反贴01.烘焙文件	2023/12/25 14:32	文件夹	
📁 02.烘焙02.烘焙反贴02.反贴文件	2023/12/25 14:36	文件夹	
📁 03.后处理00.烘焙反贴.反贴文件	2023/12/25 14:36	文件夹	
📁 03.后处理01.缩略效果图	2023/12/25 14:33	文件夹	
📁 03.后处理02.max后处理文件	2023/12/25 14:36	文件夹	
📁 03.后处理03.巴比伦原文件	2023/12/25 14:33	文件夹	
📁 03.后处理04.巴比伦压缩贴图文件	2023/12/25 14:33	文件夹	

图　4-37

步骤16：按Shif+T组合键资源追踪，会发现丢失好多文件，这些文件是用不到的，可以忽略，如图 4-38 所示。

步骤17：按M键，打开精简材质器，右键选择6乘4，然后开始重置材质编辑器窗口。

单击"实用程序"，选择清理多维子材质，实例化重复的贴图，全部实例化，最后还原材质编辑器窗口，如图 4-39 所示。

图　4-38

图　4-39

步骤 18：在 2021 的版本中默认的材质就是 ppr 材质，单击"物理材质"，扫描线选择旧版，恢复默认材质。

注意在赋予贴图时一定要确保是默认材质，否则很有可能读取不出来，如图 4-40 所示。

步骤 19：按Shift+T组合键，按前单击"保存"按钮，防止出问题，如图 4-41 所示。

图 4-40

图 4-41

步骤 20：右击选择其中一个，移除缺少的资源，就可以找到缺少的资源，继续右击"设置路径"，选择标准文件夹，原文件点一下"使用路径"，单击"确定"按钮。可以先点选第一个，单击，再按 Shift 键进行多选，右击，设置使用路径，单击"确定"按钮，如图 4-42 所示。

步骤 21：单击"小扳手"按钮，单击"资源收集器"，浏览桌面标准文件夹，单击"使用路径"。然后在右边参数栏中选择收集位图，包括 max 文件，进行复制粘贴，更新材质，如图 4-43 所示。

图 4-42

图 4-43

步骤 22：按 Ctrl+S 组合键保存到桌面，单击"开始"按钮，就可以把所有的文件全都复制到这里来，这就是删减面处理的前期准备工作，如图 4-44 所示。

图 4-44

步骤 23：在删除展厅时，一般从顶视图开始，在有多个展厅的情况下比较容易删除，可以先从顶视图中框选，右击，选择隐藏选定对象，隐藏起来，如图 4-45 所示。

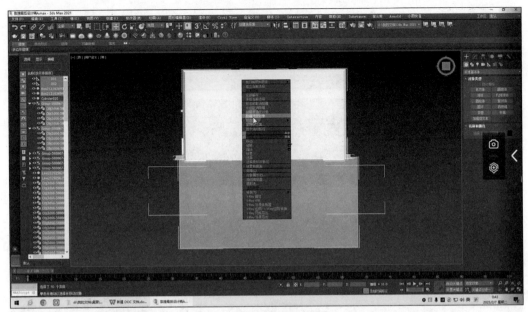

图　4-45

步骤24：做完以上的步骤后，注意在透视图中慢慢旋转模型，观察是否删除干净，只保留有用的部分，如图4-46所示。

图　4-46

步骤 25：按 C 键进入相机，按 Shift+Q 组合键进行渲染，单击"渲染"，对比原模型，发现这里的光线变暗，如图 4-47 所示。

图 4-47

步骤 26：打开 V-Ray，单击"隐藏灯光"，与原效果图一致，注意一定把其他展厅灯光删除。在这里不要动鼠标，会导致相机移动。最后按 Ctrl+S 组合键，保存文件，如图 4-48 所示。

图 4-48

步骤 27：确保在减面的过程中设置不变。打开渲染设置，注意其中的设置，最后进行保存，不用关闭软件可以直接操作，如图 4-49 所示。

图 4-49

步骤 28：在右侧工具栏小扳手里选择资源收集器。一定要注意检查，如 ies 文件丢失，需要打开源文件夹，手动复制 ies 文件（ies 文件是灯光域网，决定了灯光的强度、形状和大小，如果缺失光域网文件，可能出现曝光过度、光线不足等问题），如图 4-50 所示。

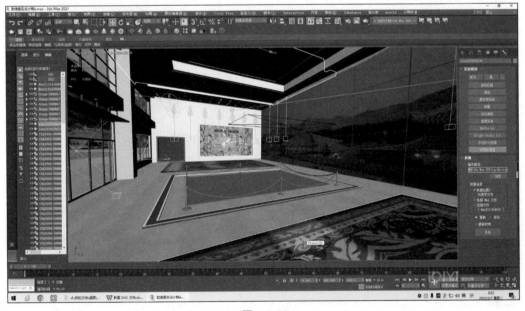

图 4-50

步骤 29：进行极致减面烘焙环节，关闭 3dsMax 文件，打开标准文件，打开附加文件夹。按 Ctrl+A 组合键全选，右击添加压缩文件，这样可以防止 3dsMax 错误。

到这里为止，前期准备工作结束，如图 4-51 所示。

图　4-51

 技能训练表

完成以上步骤后，进行实训，展厅的减面烘焙技能训练表见表 4-2。

表 4-2　展厅的减面烘焙技能训练表

学生姓名		学号		班级	
课程名称			实训地点		
实训项目名称	展厅的减面烘焙		实训时间		
实训目的： 掌握展厅的减面烘焙技术。					
实训要求： 1. 2. 3.					
实训截面过程：					
实训体会与总结：					
成绩评定		指导老师			

任务 4-3 墙砖及模型减面

知识目标

1. 了解墙砖及模型减面的基本流程。

2. 熟悉墙砖及模型减面的基本技巧。

3. 掌握墙砖及模型减面的方法。

技能目标

1. 提升学生对 Unity 交互设计制作的软件应用能力。

2. 提高学生设计思维独立思考的能力。

3. 深化学生 Unity 交互软件设计的能力。

思政目标

1. 培养学生正确的世界观、人生观和价值观，提高思想道德水平。

2. 增强学生的国家意识、社会责任感和法律意识，培养担当民族复兴大任的意识和能力。

3. 培养学生的自主学习能力和批判思维能力，提高学生的逻辑思维和表达能力。

相关知识

减面相关知识

（1）使用适当的多边形工具：如"剪切""连接""删除"等工具来减少不必要的几何体。

（2）应用减面插件：市面上有很多优秀的减面插件可以帮助你快速优化模型。

（3）手动优化细节：对于一些复杂的模型，手动调整其细节可以显著降低面数。例如，通过调整曲线的分段数来优化曲面。

（4）使用代理：对于一些大型场景，使用代理来代替原模型可以有效减少内存占用和提高渲染速度。

（5）使用层级管理器：利用层级管理器将模型按照功能或组织进行分组，这样在编辑时只选择需要的部分，减少不必要的面数。

（6）利用视图：在 3D 视图中使用线框显示可以让你更清楚地看到模型的复杂部分，从而有针对性地进行减面优化。

（7）细节层次管理：对于有多个细节层次的模型，可以只打开需要的层次，关闭其他不必要的层次。这样不仅可以减少面数，还能提高渲染效率。

（8）使用预设参数：在创建新对象时，尽量使用预设参数来创建优化过的几何体。这样可以从源头上减少不必要的面数。

 实训项目

减面训练

步骤 1：打开模型，如图 4–52 所示。

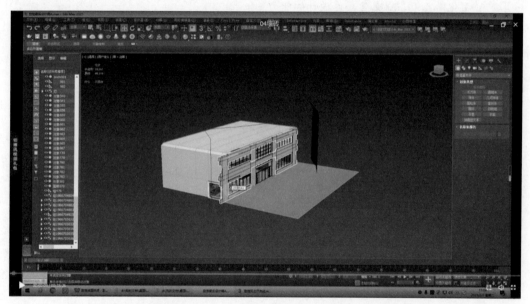

图　4–52

步骤 2：打开多边形显示，单击加号→ xView →显示统计。现在是 19 167 个面，减面后预计达到 6 300 个面，如图 4–53 所示。

步骤 3：房间外侧的黑色外壳对于内部环境并没有任何影响，将其删除。

文件另存为（按 Ctrl+S 组合键）到桌面上保存为 B 版本，防止原文件被破坏。

步骤 4：把一些用不到的东西隐藏，避免干扰操作。

墙壁有几个方块，选择这几个方块的群组右击，单击隐藏未选定对象，只显示这几个方块。

图 4-53

图 4-54

步骤 5：首先对墙体方块进行解组，过程中可能会发现在组和解组的时候，常用的是 Ctrl+G 组合键和 Ctrl+Shift+G 组合键，在 3dsMax 中可以按照操作习惯设置。单击自定义→热键编辑器。在热键编辑器里观察一下，确保设置成功，单击"保存"按钮，组和解组设置为 Ctrl+G 组合键、Ctrl+Shift+G 组合键，如图 4-54、图 4-55 所示。

图 4-55

步骤 6：将中间的方块删除，留下完全对称、比较有规律的方块，如图 4-56 所示。

图 4-56

图 4-57

步骤 7：打开渲染设置，如图 4-57 所示。

步骤 8：对所选择的图形进行群组。单击"孤立显示"，按 Ctrl+G 组合键进行编组，再选择一个合适的视图，这里选的是左视图。先解组，单独显示这 4 个图形，如图 4-58 所示。

步骤 9：完成上述操作之后，在 V-Ray 展开环境选项，选择 GI 环境，如图 4-59 所示，同时保持其他所有的灯光都是不可见的，要取消隐藏灯光，如图 4-60 所示。

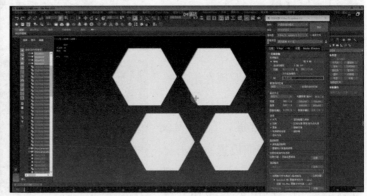

图 4-58

图 4-59

步骤 10：将隐藏灯光取消，单击"渲染"，然后保存到桌面，保存成 PNG 格式。将保存好的图片在 PS 中打开，按 Ctrl 键和鼠标左键就可以快速选区，裁剪一下，按 Enter 键，如图 4-61 所示。

图 4-60

图 4-61

步骤11：参考图比现在渲染的颜色深，我们要对此进行处理，按Ctrl+shift+S组合键，保存PNG-24，如图4-62所示。

步骤12：在3dsMax软件中先画一个矩形，右击打开吸附，开启顶点，启用轴约束，右击将矩形转化为可编辑样条线。按1键选择顶点，套一个方框，如图4-63所示。

图 4-62

图 4-63

步骤13：关掉吸附，单击对齐。对齐要注意轴，X轴是需要对齐的方向，Y轴和Z轴不要动，在对齐的框中单击最小对最小，最后单击"确定"按钮。它就贴到这个面上来了，右击，将矩形转化为可编辑多边形，如图4-64所示。

图 4-64

109

步骤14：按M键，用吸管工具吸取材质，原来的材质是VrayMtl，那么这里也要给VrayMtl。单击刚刚保存的贴图，移入新的材质球，对它的材质命名。

这里的漫反射颜色是灰色，调成白色后选择一张贴图。目前这个物体没有透明，是黑的，把漫反射的贴图贴到"透明"栏，选择实例，就又透明了，这就是精简墙砖面的一个初级的过程，如图4-65所示。

图 4-65

步骤15：选择这几个方块，塌陷选定对象。然后按4键，选中这几个面，按Delete键，如图4-66所示。

图 4-66

步骤16：通过UVW贴图条件，实现贴图与模型表面的严丝合缝。边缘有个黑边，颜色比较灰暗，需要用PS调一下。按Ctrl+M组合键，调出曲线，尽量调到和原来一个颜色。新建一个图层，按Ctrl+A组合键、Alt+Delete组合键变成一个黑色的背景，把它拖到图层1下面，将其不透明度改成1%。按Ctrl+Shift+Alt+S组合键存储替换桌面上的贴图。再次渲染，边缘多了一个黑色的面，如图4-67所示。

步骤17：单击RGB，黑色就看不见了。与此同时，边缘出现了一些其他的线，这是下边的边缘线。

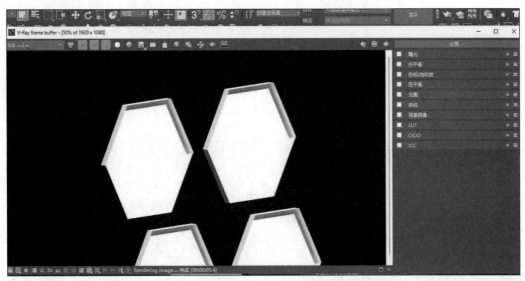

图　4-67

　　打开 PS，选择图层 1，按 Delete 键，把底边删除，重新保存到桌面，如图 4-68 所示。

　　步骤 18：完成上述操作之后，群组，取消孤立显示，进行批量化替换。按 Ctrl+G 组合键群组，按 Shift 键复制，然后打开吸附，如图 4-69 所示。

图　4-68

图　4-69

步骤 19：按 S 键，选择某一个比较合适的点，按 P 键切换到透视图（注意不要在正交视图里操作，很容易弄反）。

切换到右视图，旋转一下，把轴约束关掉。选择某一个合适的点，删除旧的物体，取消全部隐藏，这里的方块减面就完成了，如图 4-70 所示。

所谓减面，就是要把这个面减到极致的少，现在开始减门的面。

图 4-70

步骤 20：首先画一个方框，代表一个门。门的下端与地面相接。选择门，按住 Ctrl 键，加选门旁边的物体。为了方便显示，右击把它转换成可编辑多边形，如图 4-71 所示。

图 4-71

步骤 21：透明贴图按 Q 键，选择防止位移。透明贴图最好和透明贴图放到一块。然后塌陷，选定对象，进行解组。按 F4 键显示线框，方便观察，如图 4-72 所示。

图　4-72

步骤 22：塌陷选定对象，注意不要选到边框。塌陷完之后，两边是透明的，再次塌陷。完成上述操作后，把它暂时冻结，按 Ctrl+A 组合键，右击进行孤立显示。剩下的图形按 Ctrl 键进行多选、塌陷，进行批量化处理，因为上边的面是看不到的，所以可以将顶面删除，如图 4-73 所示。

图　4-73

步骤 23：删完后取消孤立显示，找一个合适的角度全部解冻。目前多边形计数器 672 个面，面数还是偏多。为了凸显这个物体的质感，右击将多边形转化为可编辑多边

形，按4键选择它，对选中面进行挤出，挤出后缩小面，此种模型在后期处理时会更方便些，如图4-74所示。

图 4-74

步骤24：对墙壁进行减面操作之前需要吸取墙壁的材质，按元素选择，如图4-75所示

步骤25：天花板和墙壁是同一个材质。按Ctrl+A组合键全选，按Ctrl+Shift+G组合键进行解组，然后把其他几个材质选择冻结，如图4-76所示。

步骤26：将这些白色的面拆分出来时记得按Q键来选择，靠近后面的面是不需要的（因为在里面看不见）。按4键删除这些面，如图4-77所示。

步骤27：隐藏未选定对象，墙体有一个门（杂乱无章的线是没必要存在的）。

图 4-75

图 4-76

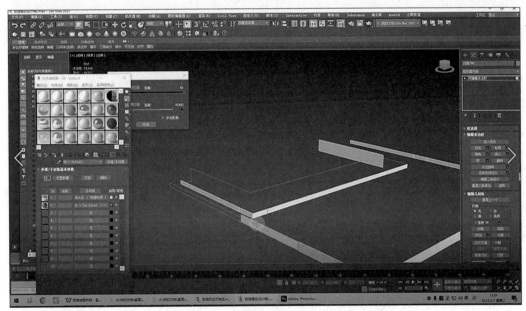

图 4-77

注意：此处出现的斜边是 3dsMax 在进行形体分割的时候出现了一个小漏洞，直接重新构建面，附加在原本模型上，如图 4-78 所示。

步骤 28：按 Ctrl+A 组合键，然后右击，进行快速切片。按 S 键打开吸附功能命令，按 F4 键吸附。生成的面都是反向面，进行翻转，附加墙体基本上就完成了。

取消孤立显示，检查一下两个对象。如果轴位置不对的话，将轴的位置居中到对象，并对其复制，然后镜像替换另外一边的门框，如图 4-79 所示。

图 4—78

图 4—79

步骤 29：全部取消隐藏，按 Ctrl+G 组合键，将处理完的物体隐藏起来。处理这三个模块，如图 4-80 所示。

步骤 30：图 4-80 中选中面是在屏幕上方的一个白边，不能删除，因为它的点和屏幕重叠了，要先把它独立出来。

图 4-80

右击把物体转化为可编辑多边形，按 4 键，把面直接删除，如图 4-81 所示。

图 4-81

步骤 31：另一边按 4 键，右击转化为可编辑多边形，把面删掉，如图 4-82 所示。

图 4-82

步骤 32：选择这里按 2 键，再按 Ctrl 键加退格键删除，如图 4-83 所示。

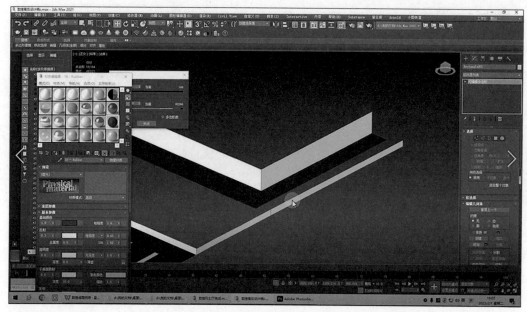

图 4-83

步骤 33：选择删掉一半的部分屋顶，镜像进行复制，直接附加起来，如图 4-84 所示。

图 4-84

步骤 34：镜像后两个点并没有连接到一起，不能直接右击焊接。按 1 键，选择两部分点后左右压缩，这样就可以让两个点靠拢，然后进行焊接，形成一个完整长条，天花板上其他部分也是同理，如图 4-85 所示。

图 4-85

步骤35：没有被分割开来但有问题的部分再次快速切片，按2键，右击创建，自行添加一根线。完成后将刚处理的部分按Ctrl+G组合键群组，隐藏选定对象，如图4-86所示。

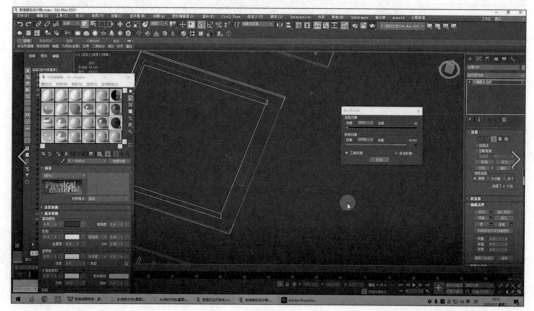

图　4-86

步骤36：按M键吸取这个天花板的材质，赋予它白墙材质，然后孤立显示。将白墙的顶面和朝外的面删除，只保留我们能看到的面，如图4-87所示。

图　4-87

步骤 37：把看不到的面全都选中删除，只保留从内侧人类视线高度能看到的面，把四边的墙和天花板全都处理完，如图 4-88、图 4-89 所示。

图　4-88

图　4-89

步骤 38：处理灯，首先从顶视图按 F3 键，方便观察，然后把除射灯以外的部分群组隐藏起来，如图 4-90 所示。

图 4-90

步骤 39：射灯有 23 124 个面，所以在放射灯的时候一定要注意——射灯占了非常大的空间。

注意：如果发现灯整体都是发黄的状态，说明材质损坏，这可能在之前的某一步的操作中出现了问题，可以进行如下修复。

图例中灯是分为两层的，一个外圈，一个内圈，先做出两层，如图 4-91 所示。

图 4-91

步骤 40：拉矩形框，右击转化为可编辑多边形，调整为方便拖拽吸附的大小，如图 4-92 所示。

图 4-92

步骤 41：渲染一下，看效果，没有金属反射的效果，如图 4-93 所示。

图 4-93

步骤 42：打开材质编辑器，换一个材质，渲染完毕保存到桌面，取名为 light1，如图 4-94 所示。

图 4-94

步骤 43：在 PS 中打开保存到桌面的 light1，如图 4-95 所示。

图 4-95

步骤 44：把旁边的矩形裁掉，按 Ctrl 键和左键，裁剪后，按 Ctrl+S 组合键，保存到桌面，如图 4-96 所示。

图 4-96

步骤 45：把 PS 后的 light1 拖到矩形上，打开材质编辑器选用标准材质。发现全黑了，说明是 UVW 贴图的问题。选择 UVW 贴图，贴图里复制透明度的实例，然后在位图参数中选用 Alpha 实现透明贴图，如图 4-97 所示。

图 4-97

125

步骤 46：将小灯的外部和内部对齐，再复制一个实例，按 Ctrl+G 组合键进行对象群组，如图 4-98 所示。

图　4-98

步骤 47：处理完小灯后，选择天花板沿 X 轴镜像，选择并孤立显示。到顶视图中按 Z 键、E 键，压缩到没有缝为止，如图 4-99 所示。

图　4-99

步骤 48：这里有 64 个面，使用线框模式查看的时候，线框有些部分有起伏，从顶视图看无差别，从底下看有差别，这是由于分段太多导致的。

进行塌陷，注意在具有 3 个点的位置多观察，不要误点，如图 4-100 所示。

图　4-100

步骤 49：中间的这些线是没有必要，双击，按 Ctrl 键加退格键删除，如图 4-101所示。

图　4-101

步骤 50：注意细节，在这里留了两段，用于形体拆分，如图 4-102 所示。

图　4-102

步骤 51：黑色的材质是一个黑灰色的物体，按 5 键，分离出去，如图 4-103 所示。

图　4-103

步骤 52：先把水泥材质赋予它，将其替换为水泥灰色，然后再吸取材质，查看 id 是 3，水泥墙材质是完全一样的，参数相同，一个有自发光，一个没有自发光。再看贴图比较，没有贴图，就用水泥墙来代替，如图 4–104 所示。

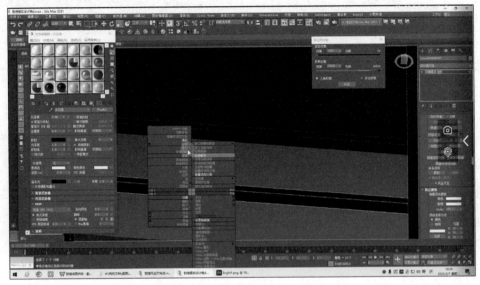

图 4–104

步骤 53：这里还有个边框，用同样的材质也给它附过去，外框处理完以后，这一个还没有附加，到顶视图里边，按 1 键，压缩到一起，然后塌陷，按 2 键，双击，按 Ctrl 键加退格键，删除，如图 4–105 所示。

图 4–105

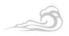

步骤 54：进行群组，取消孤立显示，隐藏，如图 4-106 所示。

图 4-106

步骤 55：有一个灰色的框，按 4 键直接删除，侧边还是有厚度存在，应该也是 id 的一个材质，比较两者颜色，一个是水泥灰色，一个是白色。观察一下它的 id 是水泥灰，按 2 键，分离出去，上面用白墙，下面用水泥灰色，如图 4-107 所示。

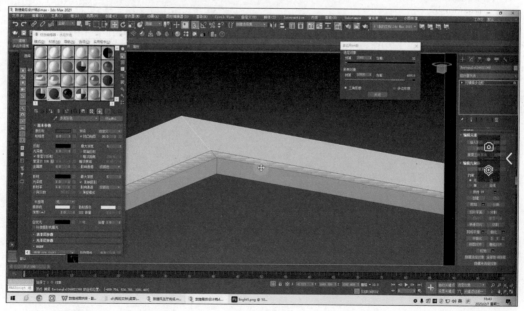

图 4-107

步骤 56：按 5 键，把内侧的删除，如图 4-108 所示。

图　4-108

步骤 57：观察地板，地板由两张地毯和一个大地板组成，还有一些装饰的环形的线，如图 4-109 所示。

图　4-109

步骤 58：吸取它的材质（一种类似于沙地的效果），如图 4-110 所示。

图　4-110

步骤 59：开启捕捉选择整个平面，关闭吸附，向外拖动，冻结这个平面。把原模型移出，全部解冻点，选择它，再选择 UVW 贴图，使用面选择工具，进行 Gizmo 适配操作，调整贴图，如图 4-111 所示。

图　4-111

步骤 60：它是一个外边框，按 4 键，把底下的面删除，如图 4-112 所示。

图 4-112

步骤 61：双击，按 Ctrl 键加退格键删除这些多余的线。

步骤 62：围栏是一个多边形，表面是烘焙上去，但是这个栏杆一共有 800 个面，是不合格的，如图 4-113 所示。

图 4-113

步骤 63：创建六边形，挤出，如图 4–114 所示。

图　4–114

步骤 64：右击转化为可编辑多边形。复制缩放成为图示形状，删掉底面后共 60 个面，如图 4–115 所示。

接下来是绳索减面。

步骤 65：按 2 键，双击某根线，选整根线后按 Ctrl 键加退格键，面就减少了很多，如图 4–116 所示。

步骤 66：其他的也如法炮制。多选以后转化成多边形，双击环后按 Ctrl 键加退格键（注意，若不按 Ctrl 键直接删除线，删掉后仍然残留多余的点，看起来线少了，其实并没有少，必须按 Ctrl 键加退格键）。右击转化为可编辑多边形，按 5 键分离，然后冻结其他零件，如图 4–117 所示。

步骤 67：栏杆需要创建十二边形后，挤出再进行对齐，如图 4–118 所示。

步骤 68：右击转化为可编辑多边形，按 4 键，挤出倒角斜度。创建十二边圆柱。高度分段改成 1，如图 4–119 所示。

图　4–115

图 4-116

图 4-117

图 4-118

图 4-119

步骤 69：建一个矩形，相应边缩短一点。按 2 键后，按 Ctrl+A 组合键，全都是弧线，如图 4-120 所示。

图　4-120

步骤 70：按 1 键全选后，右击选择角点。按 2 键挤出。挪动到相关的位置，精细调节，如图 4-121 所示。

图　4-121

步骤 71：铁链，画一个矩形，按 1 键，右击转化成样条线，按 1 键选择角点后切角，再按 3 键样条线，全选后轮廓。手工调成合理图形，如图 4-122 所示。

图　4-122

剩下的小圆柱、迎宾柱、绳按如上步骤处理。

步骤 72：目前有 6 383 个面，其中窗棱及附近的灯的面占了很大一部分，按照往常流程删减灯的面，然后开始窗棱减面，如图 4-123 所示。

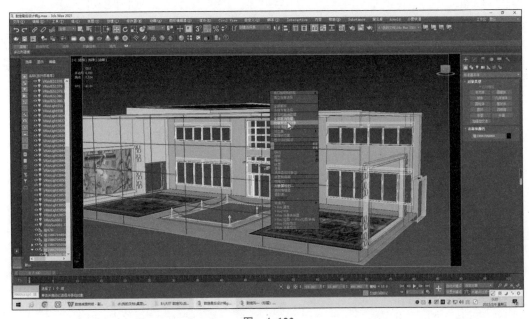

图　4-123

步骤 73：选择窗棱，按 Ctrl+A 组合键进行群组，如图 4-124 所示。

图　4-124

步骤 74：此部分倒角很多，删掉过程比较烦琐，直接重构模型。重构模型后，注意将朝外、低于摄像机、高于摄像机、被墙壁挡住的面删掉，如图 4-125 所示。

图　4-125

步骤 75：重叠的面可以前后移动一下位置，避免渲染出现黑斑，如图 4-126 所示。

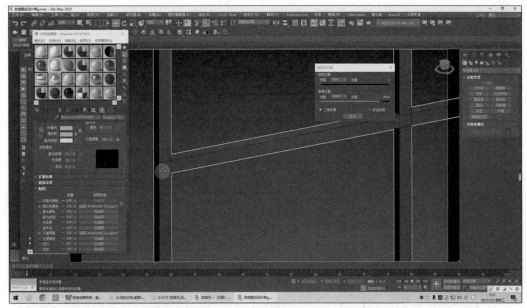

图　4-126

步骤 76：图示点不需要拉到和线一个位置，需要有一定的交叉防止漏光，如图 4-127 所示。

图　4-127

最终效果如图 4–128 所示。整体的面数是 4 065 个，边数是 6 200 个，数量在这区间都是可以的，如图 4–129 所示。

图　4–128

图　4–129

 技能训练表

完成以上步骤后，进行实训，墙砖及模型减面技能训练表见表 4–3。

表 4-3　墙砖及模型减面技能训练表

学生姓名		学号		班级	
课程名称			实训地点		
实训项目名称	墙砖及模型减面		实训时间		
实训目的： 掌握墙砖及模型减面的方法和技巧。					
实训要求： 1. 2. 3.					
实训截图过程：					
实训体会与总结：					
成绩评定		指导老师			

任务 4-4　物体分组附加展开 UV

 知识目标

1. 了解物体分组附加展开 UV 的基本流程。
2. 熟悉物体分组附加展开 UV 的基本技巧。
3. 掌握物体分组附加展开 UV 的方法。

 技能目标

1. 提升学生对 Unity 交互设计制作的软件应用能力。
2. 提高学生设计思维、独立思考的能力。
3. 深化学生 Unity 交互软件设计的能力。

 思政目标

1. 培养学生正确的世界观、人生观和价值观，提高思想道德水平。
2. 增强学生的国家意识、社会责任感和法律意识，培养担当民族复兴大任的意识和能力。
3. 培养学生的自主学习能力和批判思维能力，提高学生的逻辑思维和表达能力。

 相关知识

在 3DMax 中，展 UV 是将纹理贴图展开并映射到 3D 模型表面的过程。UV 坐标是用于定义纹理贴图如何被映射到模型表面的二维坐标。通过展 UV，可以将纹理贴图展开成平面图像，以便应用到模型的各个面或部分。

在 3DMax 中，可以使用 UVW 展开修改器来展 UV。该修改器可以自动计算模型的 UV 坐标，并将其应用到纹理贴图上。要使用 UVW 展开修改器，只需选择要展 UV 的模型，然后为其添加 UVW 展开修改器。

在展 UV 过程中，可能需要手动编辑 UV 坐标。可以使用 3DMax 的 UV 编辑器来手动调整 UV 坐标。在 UV 编辑器中，可以选择模型的某个面或部分，并直接拖动 UV 坐标来调整纹理的映射位置。

除了使用 3DMax 内置的展 UV 工具外，还可以使用一些插件来提高展 UV 的效率和精度。一些常见的插件包括 Unwrap UVW、3DTextures 等，它们可以提供更高级的展 UV 功能和更好的控制。

在展 UV 时，需要注意接缝问题。接缝是模型面与面之间的边界，如果处理不当，会导致纹理在接缝处出现断裂或不连续的情况。为了解决接缝问题，可以尝试调整 UV 坐标，使接缝处重叠或使用适当的纹理贴图来避免接缝问题。

展 UV 是 3DMax 中重要的纹理处理过程，通过展 UV 可以获得更精确和高效的纹理映射效果，从而提高模型的视觉质量和性能。

实训项目

步骤 1：展开 UV。将图示文化夹相关文件准备好，重命名为敦煌 UV。

注意：烘焙光线时先小图看效果，烘焙的贴图数量为 4～7 张。分辨率为 1 024×1 024，正方形像素，如图 4-130 所示。

图 4-130

步骤 2：图像大小为 4.55 兆，4 096×4 096，如图 4-131 所示。

步骤 3：把灯光按 Shift+L 组合键隐藏。按 Ctrl+A 组合键全选。按 Ctrl+shift+G 组合键取消群组，如图 4-132 所示。

步骤 4：根据案例文件附加物体。零件附加，如图 4-133 所示。

烘焙光线时，千万记得，先小图看效果。

烘焙的贴图数量为 4 ~ 7 张，1 024×1 024、2 048×2 048、4 096×4 096，3 个尺寸附加时，注意分组。分组规则包括：

1. 板、墙壁上各一张，这些图考虑一张 4k 烘焙即可，因为距离较远，图片像素可以稍低。

2. 靠前、较为瞩目的一张，如果室内物件太多，需要添加小物品贴图一张。防止精致的物体模糊。

3. 透明贴图一张，使用透贴，大块、小块需要区别开，否则小块会模糊，分辨率不足。注意：PNG 透明部分不计算文件体积。

4. 地板一张，防止用户浏览时场景不够精致。

5. 所有视频和图片（发光贴图）一张，以方便调节发光贴图。

图　4-131

图　4-132

图　4-133

步骤 5：天花板和墙壁附加，如图 4-134 所示。

图　4-134

步骤 6：所有透贴单独附加，如图 4-135 所示。

图　4-135

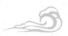

步骤 7：发光透贴附加，有灯和六边形墙贴表面两部分，如图 4-136 所示。

图　4-136

步骤 8：门不需要烘焙，如图 4-137 所示。

图　4-137

步骤 9：窗框单独一张，按照图示展开 UV，如图 4-138 所示。

图　4-138

步骤 10：观察窗和墙的关系是否正确，如图 4-139 所示。

图　4-139

步骤11：附加完毕后全部取消隐藏，如图4-140所示。

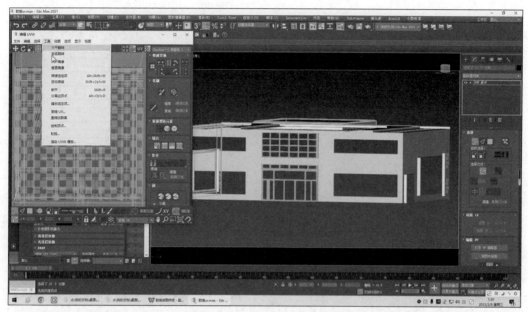

图 4-140

步骤12：天花板一个，透明贴图一个，地板一个，贴画一个，窗框一个，内部装饰物一个，按Ctrl+A组合键，确认没有任何其他物体，给它们重命名，如图4-141所示。

图 4-141

步骤 13：名字分别是地板、围栏、按键墙、天花板、透贴，窗框、门窗。保存文件，如图 4-142 ~图 4-144 所示。

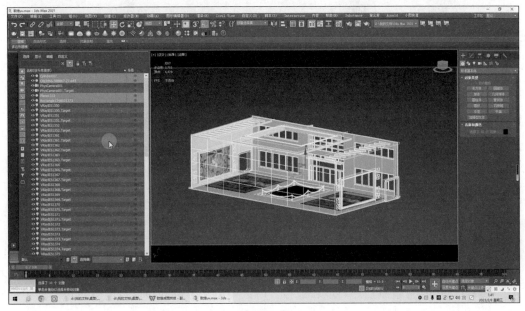

图　4-142

图　4-143

图　4-144

步骤 14：因为删掉了外环境和地板，所以外边是黑色的，这可能会对烘焙产生一定的不良影响，需要把它们复制回来，如图 4-145 所示。

图　4-145

步骤 15：显示桌面，打开减面烘焙文件夹，打开插件包220808，如图 4–146 所示。

图　4–146

步骤 16：选择文件夹中带贴图复制模型文件，移到此处，如图 4–147 所示。

图　4–147

步骤 17：把文件移到烘焙 max 源文件，如图 4-148 所示。

图　4-148

步骤 18：选择这两个模型，单击第一个，如图 4-149 所示。

图　4-149

步骤 19：到烘焙 max 源文件，单击第二个，如图 4-150 所示。

图　4-150

步骤 20：打开材质编辑器，拿材质吸取材质，外环境制作时要自发光，按 C 键，这样柱子就有了外环境的光感，如图 4-151 所示。

图　4-151

步骤 21：对比一下渲染前后的效果图光感并进行调整，如图 4-152 所示。

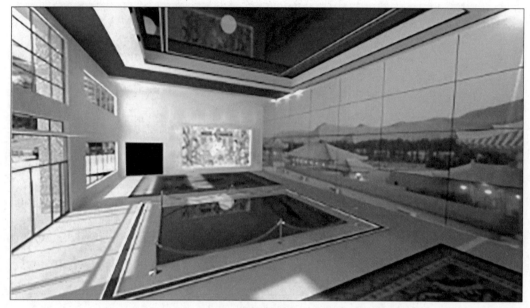

图　4-152

步骤 22：对右侧配置器，单击显示按钮，如图 4-153 所示。

图　4-153

步骤23：选择UVW展开，设置id贴图通道，把贴图通道改成2，如图4-154所示。

图　4-154

步骤24：打开UVW编辑器，选择贴图，展平贴图，第一项数值改成60，单击"确定"按钮。按Ctrl+A组合键，再展平贴图，如图4-155所示。

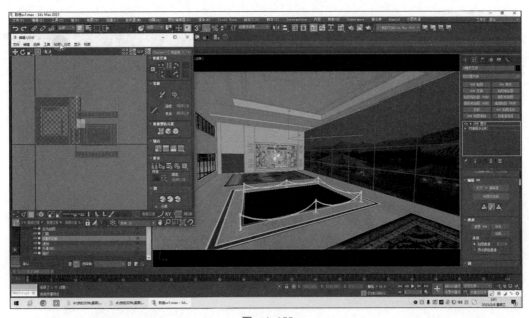

图　4-155

步骤25：软件自动进行排序，但是排序的过程中会发现，它留了很大的空闲面积。这几个框浪费了贴图的面积，将其孤立显示，如图4-156所示。

图　4-156

步骤26：发现是这里的几个框出现了问题。按Ctrl+A组合键，如图4-157所示。

图　4-157

步骤 27：选择这两个面，右击转化为可编辑多边形，如图 4-158 所示。

图 4-158

步骤 28：找有问题的框，右击转化为可编辑多边形，按 4 键，分离出去，把这个面拆分开来，拆分成好几个面来实现，按 4 键，吸附，框选，快速切片将空心框切割成横竖面，而不是一个外框。

再按 4 键，单击分离再附加回去。再继续 UVW 展开，重复之前的步骤。

对其他模型也进行同样的操作，如图 4-159 和图 4-160 所示。

图 4-159

图 4-160

步骤 29：特别要注意的是这一个模型，杆子和绳过长，导致展 UV 困难，遇到这种情况可右击转化为可编辑多边形，进行剪切，人为分割成几个片段（注意一下这三段差不多长）。分离再右击附加，最后重新 UVW 展开，打开 UVW 编辑器，单击放弃。按 Ctrl+A 组合键，进行贴图，展平贴图 60 度，如图 4-161 所示。

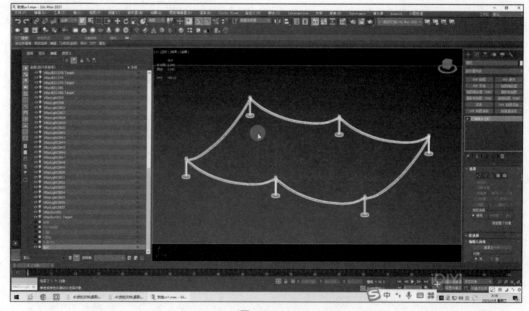

图 4-161

步骤 30：右击把地板转化为可编辑多边形，进行分离、附加、切割等操作，重复多次以上操作，调试到合适的程度，最后再进行 UVW 展开，如图 4-162 所示。

图　4-162

步骤 31：将该文件保存到桌面上，如图 4-163 所示。

图　4-163

 技能训练表

完成以上步骤，进行实训，物体分组附加展开 UV 技能训练表见表 4-4。

表 4-4　物体分组附加展开 UV 技能训练表

学生姓名		学号		班级	
课程名称			实训地点		
实训项目名称	物体分组附加展开 UV		实训时间		
实训目的： 掌握物体分组附加展开 UV 的方法和技巧。					
实训要求： 1. 2. 3.					
实训截图过程：					
实训体会与总结：					
成绩评定		指导老师			

任务 4-5　烘焙设置

 知识目标

1. 了解烘焙设置的基本流程。
2. 熟悉烘焙设置的基本技巧。
3. 掌握烘焙设置的方法。

 技能目标

1. 提升学生对 Unity 交互设计制作的软件应用能力。
2. 提高学生设计思维、独立思考的能力。
3. 深化学生 Unity 交互软件设计的能力。

 思政目标

1. 培养学生正确的世界观、人生观和价值观，提高思想道德水平。
2. 增强学生的国家意识、社会责任感和法律意识，培养担当民族复兴大任的意识和能力。
3. 培养学生的自主学习能力和批判思维能力，提高学生的逻辑思维和表达能力。

 相关知识

3DMax 中的烘焙设置是用于将光照信息渲染成贴图，然后将这个烘焙后的贴图再贴回到场景中去的技术。

（1）烘焙类型：在 3DMax 中，有两种主要的烘焙类型，即 CompleteMap 和 LightingMap。CompleteMap 将光影信息和源纹理一起渲染到一张新的贴图中，而 LightingMap 则将光影信息单独渲染到一张新的贴图中。

（2）烘焙参数：在设置烘焙时，需要调整一些参数，如烘焙品质、光源采样率、阴影参数等。这些参数会影响烘焙的效果和质量，需要根据具体需求进行调整。

（3）烘焙目标：在烘焙时，需要选择一个目标对象作为烘焙的目标。这个目标对象可以是场景中的一个平面、球体或其他任何物体。选择一个合适的目标对象可以获得更好的烘焙效果。

（4）贴图输出：在完成烘焙后，可以将生成的贴图输出到指定的路径中。输出的贴图可以用于后续的纹理映射和渲染。

（5）烘焙的步骤：在 3DMax 中，烘焙的步骤通常包括设置全局光照、添加光源、设置材质和纹理、调整烘焙参数、进行烘焙和输出贴图。

 实训项目

前面阐述了展 UV 的过程，现在开始进行烘焙。

步骤 1：把展 UV 的文件全部复制，复制完成之后，把 UV2 最终的文件名改为"敦煌烘焙 1"，再把敦煌烘焙 1 复制到桌面上，在桌面双击打开，如图 4-164 所示。

步骤 2：打开文件，取消所有冻结及隐藏对象。按 F10 键进行渲染器设置，最大细分改成六，以提升渲染速度，如图 4-165 所示。

步骤 3：将渲染方式修改为棋盘格，较方便观察。单击渲染→渲染到纹理→设置，如图 4-166 所示。

步骤 4：透贴不能用 JPG，改成 PNG。

图　4-164

图　4-165

图　4-166

除透贴外，其他贴图为 JPEG（因为 JPEG 比 PNG 烘焙速度快很多），然后开始
烘焙。

接下来进行反贴，按 M 键（材质库里面所有的默认材质都是物理材质），将所有材
质球修改成 standard 的标准材质，如图 4-167 所示。

图　4-167

步骤 5：所有材质球的漫反射基础色是灰色，将所有材质球的漫反射颜色改成白
色，如图 4-168 所示。

图　4-168

步骤 6：修改地板模型。提前把所有的烘焙图片文件从烘焙文件复制到此文件夹，然后修改最后一个版本的烘焙步骤 max 源文件名字为敦煌反贴，并将烘焙步骤的 max 源文件删除，如图 4-169 所示。

图　4-169

步骤 7：观察贴图，complete map 是完成贴图，total light 是总灯光。

两种图片效果差不多。但这个 light 贴图由于缺少了环境光及反射，效果比较灰暗，将它删除。一般常用的是完成贴图及总灯光贴图，如图 4-170 所示。

图　4-170

步骤8：观察门窗烘焙图片。对比两张图片，完成贴图有反射的地方和总灯光贴图没有反射的地方是迥然不同的（完成贴图更完善一些。因为门窗为金属材质，需带有反射。但为了在手机上流畅运行，对于这种人们不会注意的细节一般无须用反射材质，避免计算反射效果浪费设备性能，我们使用完成贴图，而不可以用总灯光贴图），如图4-171所示。

图 4-171

小贴士：有些材质在编辑器里可以手动设置反射，如果要手动设置，最好使用总灯光贴图。

步骤9：对比一下天花板的两类图片——总灯光贴图及完成贴图，两者是相同的。因为天花板是带反射的且比较明显，要手工给它加一个反射，让它更加逼真，所以这里不能用完成贴图，要用总灯光贴图，如图4-172所示。

步骤10：灯光及墙砖的两张贴图其中一张图不适用（灯光色块为纯黑），挑选较好的一张图片保留。然后将里面的方块全部制作成白色调，黑色块同理，如图4-173所示。

步骤11：围栏是金属材质，为了减小运行设备运算反射时的压力，可作为不重要的物体用完成贴图处理。

但在做一些比较大型的项目时，建议用总灯光贴图，如图4-174所示。

图 4-172

图 4-173

图 4-174

步骤 12：按住鼠标左键不放，将贴图拖动到相应的材质漫反贴上。发光贴图需要将贴图放到发光贴图上去，用实例而不要用复制，如图 4-175 所示。

图 4-175

步骤 13：先按 Ctrl+S 组合键保存，复制文件夹之前，建议留存备份。将完成贴图及总灯光贴图压缩成一个压缩包，防止删除以后贴图消失，如图 4-176 所示。

图 4-176

步骤 14：开始赋予材质（无须考虑外景），把材质赋予门窗、墙壁、天花板，如图 4-177 所示。

图 4-177

步骤 15：实例赋予。发光贴图应该赋完成，直接赋予材质，如图 4-178 所示。

图　4-178

步骤 16：在赋予材质后，有一个通道数值为 2。将其改成 1，如图 4-179 所示。

图　4-179

步骤17：隐藏模型。先单击加号，再隐藏，如图4-180所示。

图 4-180

步骤18：透贴的窗框，将材质里面漫反射贴图，按住鼠标左键不放，移动到透明，选择实例，就会发现窗框贴图正确了，如图4-181所示。

图 4-181

步骤 19：全部取消隐藏（如透贴出问题，需要考虑材质贴图的不透明度是否正确），如图 4-182 所示。

图　4-182

步骤 20：漫反射贴图实例贴到透明图贴图里面，按 P 键切换视图，如图 4-183 所示。

图　4-183

步骤 21：顶端的灯泡，存在一个自发光。目前贴图颜色是黑的，需要先处理贴图，如图 4-184 所示。

图 4-184

步骤 22：打开 PS，首先复制一层，使用图层样式滤色，因为所有的灯的亮度一致，无深浅变化，所以需要使用 PS 把所有的灯调成同颜色，如图 4-185 所示。

图 4-185

步骤 23：单击，选择一个小灯泡移动到右下方合适位置，再单击，取消选择后再反向拉回，重新选择（第一次拉是为了定位右下角，定位完成、取消选择后反向框选，可以将它完整框选）。按 Alt 键单独复制，按 Shift 键是水平和竖直的限制，如图 4-186所示。

图　4-186

步骤 24：复制粘贴。按"↑、↓、←、→"键，就可以微调位置，手工调平，如图 4-187 所示。

图　4-187

步骤 25：为了进一步提升效率，也可以用魔棒加选区模式。

其中有几个中间黑色的部分，不能直接填充，可采用复制完成。调整完色块，需要使所有的灯都亮起来。

按 Ctrl+A 组合键，选择所有图层，按 Ctrl+E 组合键合并起来。按 Ctrl+S 组合键直接保存，到 3D 里查看效果，如图 4–188 所示。

图　4–188

步骤 26：墙砖显示效果提亮，如图 4–189 所示。

图　4–189

步骤 27：做灯的效果，需要做两张贴图：一张为黑色的底透贴，另外一张为白色的自发光。

技巧：处理边框的颜色时，要带有颜色倾向。例如，使用深蓝色，不要使用黑色或近似黑色，而是要用藏青色或者深紫色，如图 4-190 所示。

图　4-190

步骤 28：细节处理。天花板本没有反射，导致环境亮一些，墙壁可能需要再白一些。墙壁的贴图比较黑，先处理墙壁的贴图，如图 4-191 所示。

图　4-191

步骤 29：在 PS 中复制一个图层并修改图层样式为滤色，保存质量最高，不要压缩质量，如图 4-192 所示。

图 4-192

步骤 30：对比渲染，墙壁光感比较强。目前为止渲染的效果图，按 Ctrl+S 组合键直接保存，如图 4-193、图 4-194 所示。

图 4-193

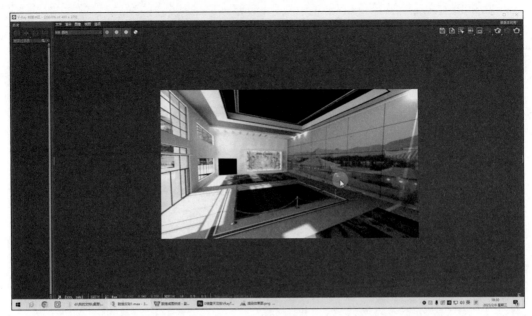

图 4-194

步骤 31：归档。将桌面上的反贴一和反贴二复制到图示文件夹，每个文件夹里只保存和自己有关的文件，如图 4-195 所示。

图 4-195

步骤 32：将渲染效果图放进指定文件夹，方便以后处理的同学将其渲染效果图和你的渲染效果图进行对比，如图 4-196 所示。

图 4—196

 技能训练表

完成以上步骤后，进行实训，烘焙设置技能训练表见表 4-5。

表 4-5　烘焙设置技能训练表

学生姓名		学号		班级	
课程名称			实训地点		
实训项目名称	烘焙设置		实训时间		
实训目的： 掌握烘焙设置的方法和技巧。					
实训要求： 1. 2. 3.					

实训截图过程：			
实训体会与总结：			
成绩评定		指导老师	

项目 5
基于三维模型的数字展厅制作

导语

你做好准备了吗?

本项目需要读者在掌握 Unity 交互基础命令的基础之上,进行党建馆的交互设计,了解 Unity 交互设计的基本流程,掌握制作党建馆的方法与技巧,并利用 Unity 等软件来完成本项目案例。

项目导引

学习目标	1. 基于三维模型的数字展位制作策略和思路; 2. 数字展陈模型的优化及处理; 3. 展陈素材的处理; 4. 展陈内容的植入; 5. 项目的测试与发布
训练项目	1. 使用 Unity 制作自动开场; 2. 图文交互; 3. 视频、区域音乐交互; 4. 漫游制作

展区展示 5-1

项目 5 用素材 01-说明及源文件

项目 5 用素材 02-展区设计 game

建议学时:20 学时。

使用软件:Unity3D 及插件 Xdreamer。

Unity 是实时 3D 互动内容创作和运营平台。包括游戏开发、美术、建筑、汽车设计、影视在内的所有创作者,借助 Unity 将创意变成现实。Unity 平台提供一整套完善的软件解决方案,可用于创作、运营和变现任何实时互动的 2D(二维)和 3D 内容,支持平台包括手机、平板电脑、PC(个人计算机)、游戏主机、增强现实和虚拟现实设备。

用 Unity 制作的党建数字展厅,如图 5-1 所示。

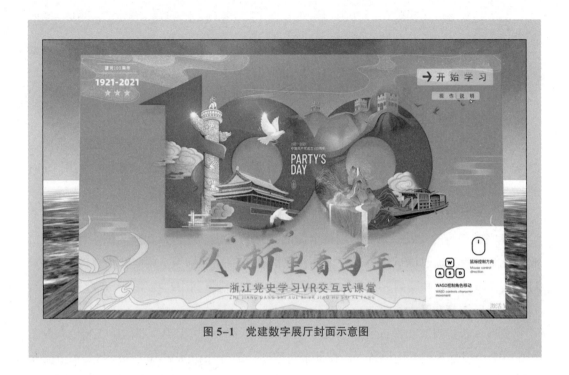

图 5-1　党建数字展厅封面示意图

基于 Unity 交互的展陈设计策略与思路

一、用户需求分析

在进行基于 Unity 的交互展陈设计之前，首先需要对用户需求进行深入分析。这包括了解目标用户群体的特征、需求和期望，以及展陈内容的主题和目标。通过与用户沟通、市场调研和竞品分析，获取用户对交互展陈的具体要求，为后续的设计和开发提供指导。

二、交互界面设计

交互界面是用户与展陈内容的主要交互通道，因此，设计一个直观、易用的界面至关重要。在设计过程中，应注重界面的布局、色彩、字体等视觉元素，确保用户能够快速理解和操作。同时，还需考虑不同用户群体的习惯和需求，提供个性化的交互方式。

三、3D 场景构建

基于 Unity 的展陈设计通常涉及 3D 场景的构建。这包括场景环境的搭建、场景中物体的摆放、光照和阴影的设置等。在构建过程中，应充分考虑场景的氛围、视觉效果以及性能优化。利用 Unity 的强大 3D 引擎，可以实现逼真的视觉效果和流畅的操作体验。

四、动画与特效制作

为了增强展陈的吸引力和互动性，通常需要制作各种动画和特效。这包括角色动画、物体动画、UI 动画等。利用 Unity 的动画编辑器和特效库，可以方便地创建各种逼真的动画和特效。同时，还需注意动画和特效的质量与性能的平衡。

五、交互逻辑编程

在完成界面设计、场景构建和动画制作后，需要编写交互逻辑代码以实现用户与展陈内容的互动。这包括处理用户输入、控制动画播放、响应用户操作等。利用 Unity 的脚本语言 C#，可以方便地编写各种交互逻辑，并根据需求进行定制化开发。

六、测试与优化

在完成初步的开发后，需要进行全面的测试与优化。这包括功能测试、性能测试、兼容性测试等。通过测试，可以发现并修复潜在的问题和错误。同时，根据测试结果，对交互界面、场景和动画进行优化，提高展陈的整体质量和用户体验。

七、部署与发布

最后一步是部署和发布展陈作品。这可以通过多种方式实现，如构建安装包、发布到在线平台或部署到专用设备上。在部署过程中，需确保作品在不同平台和设备上的兼容性和稳定性。同时，还需根据目标用户群体的需求，提供必要的安装和使用说明文档。

基于 Unity 的交互展陈设计是一个综合性过程，涉及多个方面的工作。从用户需求分析到部署发布，每一步都需精心规划和执行。通过合理的策略和思路，可以创造出高质量、富有吸引力的交互展陈作品，为用户带来丰富而愉快的体验。

任务 5-1　基于 Unity 交互的展陈设计制作

知识目标

1. 了解开场制作提示 UI、对象显示隐藏、相机自动移动、相机切换的基本流程。

2. 熟悉开场制作提示 UI、对象显示隐藏、相机自动移动、相机切换的基本技巧。

3. 掌握开场制作提示 UI、对象显示隐藏、相机自动移动、相机切换的方法。

技能目标

1. 提升学生对 Unity 交互设计制作的软件应用能力。

2. 提高学生设计思维、独立思考的能力。

3. 深化学生 Unity 交互软件设计的能力。

思政目标

1.培养学生正确的世界观、人生观和价值观，提高思想道德水平。

2.增强学生的国家意识、社会责任感和法律意识，培养担当民族复兴大任的意识和能力。

3.培养学生的自主学习能力和批判思维能力，提高学生的逻辑思维和表达能力。

相关知识

本任务的目的为展陈该项目的制作成果，并且讲述该项目制作流程，让同学们更加直观地了解 Unity 的用途。

使用软件为 Unity3D。

实训项目

展陈区开场制作

步骤 1：右击层级空白处找到"UI"，单击"面板"，操作如图 5-2 所示。

步骤 2：创建"Panel"，鼠标左键选中拖动其将自动处于"Canvas"子层级，操作如图 5-3 所示。

图　5-2

图　5-3

步骤 3：单击"项目"栏，找到"0 贴图 textures"展开子层级，单击"案例"，全选所有图片，操作如图 5-4 所示。

步骤 4：单击屏幕右侧"检查器"，找到"纹理类型"，修改纹理属性为"Sprite（2D 和 UI）"，以方便后续贴图，操作如图 5-5 所示。

图 5-4 图 5-5

步骤 5：右击"Panel"创建"UI"并创建两个"图片"，将"图片"分别命名为"首页"和"操作说明图"，然后单击选择相应贴图，放置到对应图片"检查器"的对象集下方的"元素 1"右侧，操作如图 5-6 所示。

图 5-6

步骤 6：单击"状态库"，在屏幕左侧单击"常用"，在界面右侧单击"按钮点击"创建 2 个"按钮"，按钮分别命名为"开始游览"和"操作说明"，操作如图 5-7 所示。

步骤 7：修改按钮参数为"透明色"，将 A 颜色设置为 0，操作如图 5-8 所示。

步骤 8：调整两个"按钮"位置位于"开始游览"和"操作说明"上方，操作如图 5-9 所示。

步骤 9：最终层级及场景示意如图 5-10 所示（注意：首页不可填满"Panel"，操作说明图位于首页右下角）。

图 5-7

图 5-9

图 5-8

图 5-10

步骤 10：单击"工具库"，在"相机"栏内找到"飞行相机""行走相机"，单击选中这两个选项，操作如图 5-11 所示。

步骤 11：右击"层级"空白处，创建"空物体"，右击"空物体"，修改名称属性为"相机路径"，再次右击"空物体"，创建方块并复制 4 份，操作如图 5-12 所示。

步骤 12：拖动调整方块位置，如图 5-13 所示。

图 5-11

图 5-12

图 5-13

步骤 13：按住鼠标左键不放，拖动飞行相机位置，也可在最高方块处选择合适的视角方向，选择相机后按 Ctrl+Shift+F 组合键直接移动相机到视角位置，操作如图 5-14 所示。

步骤 14：单击选择"飞行相机"，打开屏幕右侧"检查器"向下拉动属性栏目找到"目标"，单击"设置当前相机为初始相机"，操作如图 5-15 所示。

步骤 15：按 Shift+ 鼠标中键走到船头，相机方向朝向小岛，按 Ctrl+Shift+F 组合键移动行走相机到图示位置，操作如图 5-16 所示。

图 5-14

步骤 16：单击屏幕左下方"状态机"，单击选择"100"，单击屏幕右侧工具栏内的"创建按钮"（页面加号图标，剪刀左侧），创建按钮后修改按钮名称属性为"状态机控制器"，操作如图 5-17 所示。

图 5-15

图 5-16

图 5-17

步骤 17：单击屏幕右侧"状态库"，在"常用"栏内找到"按钮点击""游戏对象激活""生命周期事件简版"，操作如图 5-18 所示。

步骤 18：复制且连线刚才制作的状态机，同时拖动相关游戏对象进入其选择集，操作如图 5-19 所示。

步骤 19：以"操作说明"按钮单击为例（蓝色任意按钮上方状态机），单击此"状态机"，然后在"层级"中，光标放在"操作说明"按钮上，按住鼠标左键不放，直到拖入"相关按钮点击选择集中"，操作如图 5-20 所示。

图 5-18

图 5-19

图 5-20

步骤20：单击"绿色按钮"链接"游戏对象激活"设置，为实现相机路径的方块及操作说明图初始不可见的用处，操作如图5-21所示。

步骤21：单击屏幕右侧"状态库"，在"动作"栏内找到"游戏对象路径"，单击创建"游戏对象路径"。此处为节约版面，游戏路径"ps"上调，操作如图5-22所示。

图　5-21　　　　　　　　　　　　　　图　5-22

步骤22："操作说明图"的"游戏对象激活"设置修改如图5-23所示，实现按钮单击后显示隐藏操作说明图。

步骤23：修改"开始游览"按钮，单击设置参数如图5-24所示。

步骤24：单击"开始游览"后需要隐藏所有"UI"，因此，单击进入设置"Panel"，单击屏幕右侧"检查器"找到"进入激活"后选择"否"，操作如图5-25所示。

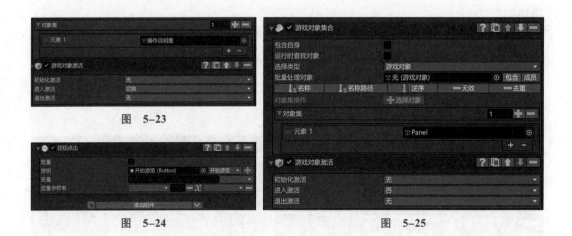

图　5-23　　　　　　　　　　　　　　图　5-25

图　5-24

步骤25：修订"游戏对象路径"的"检查器"属性如图5-26所示（注意：将移动路径补间类型修改为"贝塞尔"）。

步骤26：在"飞行相机"结束路径移动后，需要切换到"行走相机"。此处修改"游戏对象激活"参数设置。单击"游戏对象激活"，打开屏幕右侧"检查器"找到

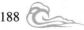

"进入"单击"进入"下方右侧"铅笔"图标，设置弹出页面"请看下张图片"，操作如图 5-27 所示。

步骤 27：在"搜索"栏中查找"相机"，单击选择"切换相机控制器"修改屏幕右侧"强制切换"栏属性为"是"，修改下方"切换规则"栏属性为"下一个相机"，单击右上方的"对号"保存修改，操作如图 5-28 所示。

图 5-26

图 5-27

图 5-28

步骤 28：单击屏幕左上角菜单栏的"文件"，选择"另存为"，如图 5-29 所示。

步骤 29：单击选择文件路径为"Assets"→"Scenes"，重命名为"100"，单击"保存"按钮，如图 5-30 所示。

图 5-29

图 5-30

 技能训练表

完成以上步骤后，进行实训，展陈区开场制作技能训练表见表 5-1。

表 5-1 展陈区开场制作技能训练表

学生姓名		学号		班级	
课程名称			实训地点		
实训项目名称	展陈区开场制作		实训时间		

实训目的：
掌握展陈区开场制作的方法和技巧。

实训要求：
1.
2.
3.

实训截图过程：

实训体会与总结：

成绩评定		指导老师	

任务 5-2 展板交互设计和制作

 知识目标

1. 了解实现单击底部星星出现二十大展板的基本流程。
2. 熟悉实现单击底部星星出现二十大展板的基本技巧。
3. 掌握实现单击底部星星出现二十大展板的方法。

 技能目标

1. 提升学生对 Unity 交互设计制作的软件应用能力。
2. 提高学生设计思维、独立思考的能力。
3. 深化学生 Unity 交互软件设计的能力。

 思政目标

1. 培养学生正确的世界观、人生观和价值观，提高思想道德水平。
2. 增强学生的国家意识、社会责任感和法律意识，培养担当民族复兴大任的意识和能力。
3. 培养学生的自主学习能力和批判思维能力，提高学生的逻辑思维和表达能力。

 相关知识

本任务的目的为展陈该项目的制作成果，并且讲述该项目制作流程，让同学们更加直观地了解 Unity 的用途。

使用软件为 Unity3D，内置插件为 Xdreamer。

 实训项目

步骤 1： 单击"状态机"找到"100"，创建一个"按钮"，修改属性为"状态机控制器 1"，如图 5-31 所示。

步骤 2： 单击"100"下方的"状态机控制器 1"或屏幕右侧的"状态机控制器 1"按钮，进入内部，如图 5-32 所示。

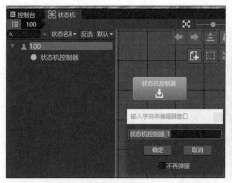

图 5-31 图 5-32

步骤 3：单击"状态库"找到"常用"，在屏幕右侧找到"碰撞体点击"和"游戏对象激活"，如图 5-33 所示。

步骤 4：单击"游戏对象激活"，打开屏幕右侧的"检查器"，修改"批量处理对象"属性如图 5-34 所示，激活右侧"成员"选项，激活"成员"后会显示为蓝色，拖动"20d"进入"对象集"，"20d"及其包含的 1d ~ 19d 也将进入对象集。

图 5-33 图 5-34

步骤 5：右击"对象集"中的"20d"，"删除数组元素"，操作如图 5-35 所示。

步骤 6：进入后链接"游戏对象激活"为"隐藏"，"任意"右侧"碰撞体点击"设置为"1x"，操作如图 5-36 所示。

步骤 7：修改"游戏对象激活 2"中，"进入激活"选择"是"，显示为"1d"，如图 5-37 所示。

图 5-35

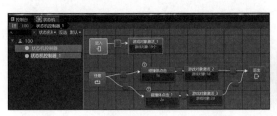

图 5-36 图 5-37

 技能训练表

完成以上步骤后，进行实训，展板交互设计和制作技能训练表见表 5-2。

表 5-2 展板交互设计和制作技能训练表

学生姓名		学号		所属班级	
课程名称			实训地点		
实训项目名称	展板交互设计和制作		实训时间		
实训目的： 掌握展板交互设计和制作的方法与技巧。					
实训要求： 1. 2. 3.					
实训截图过程：					
实训体会与总结：					
成绩评定		指导老师			

任务 5-3　交互视频、背景音乐的设置与添加

知识目标

1. 了解视频播放、背景音播放的基本流程。
2. 熟悉视频播放、背景音播放的基本技巧。
3. 掌握视频播放、背景音播放的方法。

技能目标

1. 提升学生对 Unity 交互设计制作的软件应用能力。
2. 提高学生设计思维、独立思考的能力。
3. 深化学生 Unity 交互软件设计的能力。

思政目标

1. 培养学生正确的世界观、人生观和价值观，提高思想道德水平。
2. 增强学生的国家意识、社会责任感和法律意识，培养担当民族复兴大任的意识和能力。
3. 培养学生的自主学习能力和批判思维能力，提高学生的逻辑思维和表达能力。

相关知识

本任务的目的为展陈该项目的制作成果，并且讲述该项目制作流程，让同学们更加直观地了解 Unity 的用途。

实训项目

步骤 1：右击"项目"空白处找到"创建"，单击"材质"，操作如图 5-38 所示。

步骤 2：在"项目"栏内找到"Assets"→"0 材质 materials"修改"材质球"名称属性为"红色故事"，确保其在 0 材质文件夹内，如图 5-39 所示。

步骤 3：单击"红色故事"视频贴图材质界面，在屏幕右侧打开"检查器"找到"反射率"左侧小圆圈，选择"红色故事"视频体贴图图片，按住鼠标左键不放拖入赋予材质贴图，如图 5-40 所示。

图 5-38

图 5-39

图 5-40

图 5-41

步骤 4：勾选"发射"右侧方块，激活发射，将统一贴图赋予颜色，使其自发光，无须依靠阳光即可看清，避免画面发灰。修改参数如图 5-41 所示。

步骤 5：单击需要制作视频的面片，此处为"视频 8"，单击"项目"→"0 材质 materials"后，光标放在"红色故事"材质球上，按住鼠标左键不放，直到移动到"视频 8 场景"中，赋予其材质，效果如图 5-42 所示。

步骤 6：右击"层级"中的"模型"→"预制件"→"完全解压缩"，方便复制图片，操作如图 5-43 所示。

图 5-42

图 5-43

步骤7：复制"视频8"为"视频8（1）"，单击选择"视频材质"，将其赋予"视频8（1）"，如图5-44所示。

步骤8：单击"0材质materials"中选择视频材质，查看检查器参数，如图5-45所示。

步骤9：单击"层级"，勾选屏幕右侧"Xdreamer"→"检查器"→"插件管理"，如图5-46所示。

步骤10：单击"工具库"选择右侧"视频播放器"，如图5-47所示。

步骤11：将场景中"视频播放器"窗口拖出"panel"范围，缩小窗口，如图5-48所示。

图 5-44

图 5-48

图 5-45

图 5-46

图 5-47

步骤12：修改刚刚操作的"视频材质球"名称属性为"红色故事1"，将文件夹内其"反射率"贴图赋予"发射"贴图上，同时选择此贴图，修改名称属性也为"红色故事1"，确保无误，如图5-49所示。

步骤13：选择"视频播放器窗口"，修改名称属性为"视频播放窗口红色故事1"，赋予"红色故事材质"给此播放窗口，如图5-50所示。

图 5-49

图 5-50

步骤 14：鼠标滑轮向下滚动至"videoplayer"，0 影音文件夹中选择"红色故事 1"赋予至"视频剪辑"内，纹理贴图已经命名为"红色故事 1"，赋予目标纹理内，操作如图 5-51 所示。

步骤 15：创建"状态机控制器 2"按钮，如图 5-52 所示。

图 5-51

图 5-52

步骤 16：单击屏幕右侧"状态库"找到"常用"中的"碰撞体点击""游戏对象激活"，如图 5-53 所示。

步骤 17：回到"状态库"界面，单击"多媒体"找到"视频播放器属性设置"进行修改，如图 5-54 所示。

图 5-53

图 5-54

步骤 18：复制排列连线状态机，如图 5-55 所示，赋予其选择对象集（注意：多选状态机，单击任一状态机右侧蓝色箭头可同时连线）。

步骤 19：图 5-55 中绿色的"进入"按钮，所链接的"游戏对象激活"按钮的作用是，使视频播放画面初始隐藏。参数修改如图 5-56 所示。

图　5-55　　　　　　　　　　　　　　　　　图　5-56

步骤 20：图 5-55 中蓝色的"任意"按钮与"碰撞体点击（视频 8）"按钮链接"游戏对象激活属性"按钮，如图 5-57 所示，形成单击视频 8 静态画面，显示视频播放画面。

图　5-57

步骤 21：设置两者链接"视频播放窗口"属性为"播放"，显示视频播放画面后开始播放视频，修改参数如图 5-58 所示。

图　5-58

 技能训练表

完成以上步骤后，进行实训，红色故事制作技能训练表见表 5-3。

<p style="text-align:center">表 5-3　红色故事制作技能训练表</p>

学生姓名		学号		所属班级	
课程名称			实训地点		
实训项目名称	红色故事制作		实训时间		
实训目的： 掌握红色故事制作的方法和技巧。					
实训要求： 1. 2. 3.					
实训截图过程：					
实训体会与总结：					
成绩评定		指导老师			

任务 5-4　场景漫游的制作

 知识目标

1. 了解相机切换、显示隐藏全景球的基本流程。
2. 熟悉相机切换、显示隐藏全景球的基本技巧。
3. 掌握相机切换、显示隐藏全景球的方法。

 技能目标

1. 提升学生对 Unity 交互设计制作的软件应用能力。
2. 提高学生设计思维、独立思考的能力。
3. 深化学生 Unity 交互软件设计的能力。

 思政目标

1. 培养学生正确的世界观、人生观和价值观，提高思想道德水平。
2. 增强学生的国家意识、社会责任感和法律意识，培养担当民族复兴大任的意识和能力。
3. 培养学生的自主学习能力和批判思维能力，提高学生的逻辑思维和表达能力。

 相关知识

本任务的目的为展陈该项目的制作成果，并且讲述该项目制作流程，让同学们更加直观地了解 Unity 的用途。

 实训项目

步骤 1：在 3dsMax 内创建 20 ～ 30 m 半径圆球，转化为可编辑多边形，全选所有面，在右侧工具栏找到"翻转"，右击物体，选择"对象属性→背面消隐→导出为 fbx 格式→导入模具"，在 Unity 中按 Ctrl+D 组合键复制一个，缩小至 0.1 m 直径，如图 5-59 所示。

步骤 2：打开屏幕右侧"工具库"，找到"相机"→"绕物相机"，如图 5-60 所示。

步骤 3：创建"返回场景"按钮，修改位置和层级属性，如图 5-61 所示。

步骤 4：回到屏幕右侧"状态库"界面，找到"常用"中的"碰撞体点击""游戏对象激活"以及"生命周期事件简版"，如图 5-62 所示。

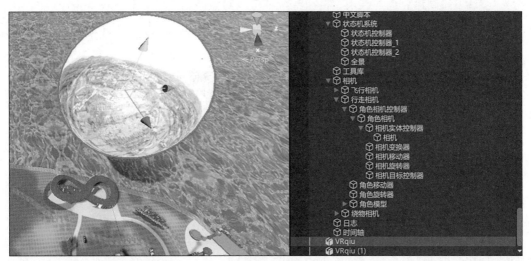

图 5-59

图 5-60

图 5-62

图 5-61

步骤 5：通过复制连线制作新状态机控制器如图 5-63 所示，修改名称属性为"全景"。

步骤 6：设置绿色"进入"按钮链接"游戏对象激活"参数，如图 5-64 所示，实现 VR 球开始不显示。

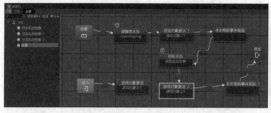

图 5-63

图 5-64

步骤 7：设置蓝色"任意"按钮链接的按钮"游戏对象"为"shaoxingxing"，参数修改如图 5-65 所示。

步骤 8：后续状态机游戏对象为"VRqiu"，修改"进入激活"设置为"是"，实现单击按钮，显示"VR 球"，如图 5-66 所示。

步骤 9：设置"生命周期事件简版"参数，具体方法为单击右侧"铅笔"图标，如图 5-67 所示。

图 5-65

图 5-66

图 5-67

步骤 10：单击"游戏对象"选择"绕物相机"，"强制切换"修改为"是"，切换规则设置为"使用目标相机控制器对象"，如图 5-68 所示。

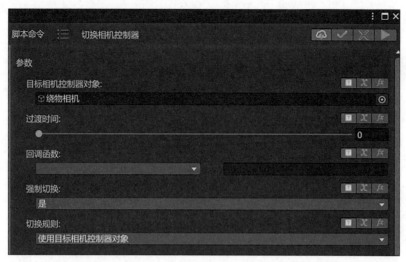

图 5-68

步骤 11：修改"按钮"属性为"按钮返回场景"，如图 5-69 所示。

步骤 12：为实现单击返回场景后"VRqiu"和按钮"返回场景"都设置为"隐藏"，设置参数如图 5-70 所示。

步骤 13：隐藏后链接"生命周期事件简版"，设置参数为"切换相机控制器„O„Yes,上一个相机"，如图 5-71 所示。

图 5-70

图 5-69

图 5-71

技能训练表

完成以上步骤后，进行实训，全景欣赏制作技能训练表见表 5-4。

表 5-4　全景欣赏制作技能训练表

学生姓名		学号		班级	
课程名称			实训地点		
实训项目名称	全景欣赏制作		实训时间		
实训目的： 掌握全景欣赏制作的方法和技巧。					
实训要求： 1. 2. 3.					
实训截图过程：					
实训体会与总结：					
成绩评定		指导老师			

[1] 霍金 . Unity 实践 [M]. 王冬，殷崇英，译 . 3 版 . 北京：清华大学出版社，2023.

[2] 徐志平 . Unity 3D 可视化 VR 应用开发实践（零代码版·微课视频版）[M]. 北京：清华大学出版社，2022.

[3] 向春宇 . Unity VR 与 AR 项目开发实践 [M]. 北京：清华大学出版社，2022.

[4] 谢平，张克发，耿生玲，等 . WebXR 案例开发——基于 Web3D 引擎的虚拟现实技术 [M]. 北京：清华大学出版社，2023.

[5] 陈晓龙 . 展陈陈列设计必修课（3ds Max 版）[M]. 北京：清华大学出版社，2022.

[6] 郎许锋 . 面向三维模型生成的实例建模技术研究 [D]. 南京：南京大学，2020.

　　数字展陈技术在现代展览行业中的重要性和广泛应用，应体现的是便捷和实用，而不是囿于技术本身。数字展陈技术的发展，为人们提供了全新的展陈方式，使观众更直观地感受展品的特点和魅力，从而提升了展览的互动性和吸引力。

　　本书的编写旨在向读者提供现阶段数字展陈技术的应用场景、关键技术和案例分析等方面的内容，帮助学习者深入了解数字展陈技术，并为数字展陈技术的应用提供参考和指导。

　　在本书的撰写过程中，我们深入研究了数字展陈技术的相关软件、重要企业案例，并向业界专家、学者咨询了他们的意见和经验。在此，我要对所有为本书撰写提供支持和帮助的人员表示由衷的感谢，特别是浙江旅游职业学院田志武老师与杭州万维镜像科技有限公司的各位工程师。

　　同时，我也要特别感谢出版社的编辑和排版人员，在本书出版的过程中，他们付出了极大的努力和心血，使本书更具可读性和吸引力。

　　最后，我希望本书能为你提供有益的知识和启发，使你在数字展陈技术的应用方面更加得心应手，同时也希望本书能为数字会展领域的发展作出贡献。

　　祝愿你在未来的学习和工作中取得更大的成就！

教师服务

感谢您选用清华大学出版社的教材！为了更好地服务教学，我们为授课教师提供本书的教学辅助资源，以及本学科重点教材信息。请您扫码获取。

≫ 教辅获取

本书教辅资源，授课教师扫码获取

 清华大学出版社

E-mail: tupfuwu@163.com
电话：010-83470332 / 83470142
地址：北京市海淀区双清路学研大厦 B 座 509

网址：https://www.tup.com.cn/
传真：8610-83470107
邮编：100084